月亮的色彩與炙熱的心，
荷蘭後印象派大師

表現主義先驅

梵谷

一生中只賣出一幅畫，生活全依靠弟弟接濟，
十年燃燒生命，血淚鑄就不朽名作！

馬文佳，林錡，音潤 編著

〈星夜〉、〈麥田群鴉〉、〈向日葵〉
以猙獰的垂死姿態，怒張著委靡凋零的花瓣，
對抗這過度明亮的世界

目錄

第 8 章　生命的尾聲

附錄　梵谷年表

代序 —— 來赴一場藝術之約

繪畫是人類天生的藝術。人們從孩提時代，便懂得用簡單的線條勾勒眼中的世界。

好花不長開，好景不長在，有人卻能用畫筆將一剎那定格成永恆；平凡的事，平凡的物，有人卻能賦予其新的生命，帶人們發現它的美好；有形的景，無形的情，有人卻能將情感揮灑成動人心魄的色彩，喚起人們深深的共鳴。

這樣的作品，這樣的人，都是我們耳熟能詳的。它們永恆的銘刻在人類文明史上，深植入我們的頭腦，構成我們基本的常識。這套書，便是一封跨越世紀的邀請函，翻開它，來赴一場藝術之約。

它講的是美術家的人生，同時用人生的河流串起每一處絕妙的風景，也就是他們的作品。他們的生命從哪裡開始，他們有怎樣的家庭、怎樣的童年、怎樣的愛情、怎樣的病痛，又怎樣成長、怎樣探索、怎樣謀生，那些偉大的作品又是在什麼情況下誕生......你會在這裡一一找到答案。

他們其實不是藝術聖壇上那一張張用來膜拜的畫像，而是跟我們每個人一樣，有血有肉，有哀有樂。米勒（Jean-François Millet）有一個溫暖快樂的童年；雷諾瓦（Pierre-Auguste Renoir）生了一個成為二十世紀著名導演的

代序

兒子；高更（Eugène Henri Paul Gauguin）最先是一位從事金融業、收入豐厚的業餘畫家；梵谷（Vincent Willem van Gogh）直到生命的最後一年才賣出一幅畫；畢卡索（Pablo Ruiz Picasso）情人無數，八十歲時還迎娶了三十五歲的妻子；孟克（Edvard Munch）一生在親人去世、病痛、菸酒、精神癲狂中度過，卻活到八十一歲高齡......每一幅經典畫作，不再是展覽牆上的木框，而與鮮活的生命有所關聯。你能夠如此真切的感受到那些線條與色彩是由怎樣的雙手來勾勒的。

當這許多位美術家匯集到一起，又串起了一部美術史，他們是美術史上最璀璨的珍珠。每一本書都不是孤立的，而是互相呼應，他們是自己的傳記主人，同時又是其他傳記主人的背景。有時，幾位名家同時出現或前後承接，你會發現他們在時間和空間上竟如此相近。你彷彿徜徉在巴黎的羅浮宮，漫步在楓丹白露森林，沉浸在濃厚的藝術氛圍中。你看到他們在塞納河畔背著畫板寫生，在學院的畫室研究著比例與筆法，在街角煙霧繚繞的酒館進行著思想的爭鳴，在為參加各種沙龍而忙著選畫、貼標籤、裝箱、布展......

你的美術素養不再停留在知道幾幅畫作、幾個名字上，你與藝術的連結更加緊密。你會在一場美術展覽中關注畫作的派別和技巧，你會在子女接受美術教育時找出最經典的畫作，你會在某個地方旅行時，說出哪位美術家曾與你走過同一段路。

更重要的 ── 你會更加深刻的感受到藝術的美好。面對安格爾（Jean Auguste Dominique Ingres）的〈泉〉（*The Source*），你是否為少女潔白自然的胴體而讚嘆？面對米勒的〈晚禱〉（*L'Angélus*），你是否為農民的虔誠、寧靜、純潔而感動？面對雷諾瓦的〈煎餅磨坊的舞會〉（*Le Bal au Moulin de la Galette*），你是否聽到陽光在樹葉的空隙中歡躍喧鬧？面對梵谷的〈向日葵〉（*Sunflowers*），你的雙眼是否被那火焰般的明亮點燃？

<div align="right">林錡</div>

代序

第 1 章　孤獨天才的誕生

梵谷的藝術家族

　　現在提起繪畫，許多人第一個想起的都是畫出〈向日葵〉的後印象派畫家梵谷（Vincent Willem van Gogh）。然而恐怕梵谷自己和他龐大的家族都沒有想到，在他死後的一百多年間，他竟成為當時赫赫有名大家族的唯一代言人。「梵谷」其實是一個古老、顯赫的荷蘭家族的姓氏，其歷史可以追溯至十六世紀。到了十九世紀，這個家族幾乎擁有整個歐洲半數以上的畫廊，在軍事、神職等受人尊敬的領域中也不乏人才。

　　這個家族有很多一脈相傳的特質，譬如心高氣傲卻心地善良，並且似乎生來就有對繪畫極高的鑑賞力和敏銳的商業直覺。和梵谷家族來往的朋友也大多是成就極高的藝術家和鑑賞家，當時的畫家們若想成為一流的藝術家，至少必須要有一幅畫掛在梵谷家族的畫廊中。然而這樣一張「風車之國」上的巨大人際網並沒有讓梵谷家族的成員就此一帆風順，相反，他們每個人都為了家族的名譽努力地奮鬥著。

　　梵谷的祖父，與他同名的文生·梵谷（Vincent van Gogh）是一位博學多聞的新教牧師，這是個神聖的職業。他的名字文生有「成功」的意思，而他也沒有辜負這個名字，年紀輕輕就功成名就。

　　他和梵谷的祖母生下了六個女兒和六個兒子，可惜一個女兒年幼時便夭折了。這些孩子當中，另一個同名的文生伯伯是

位大畫商，小時候因為身體不好，沒能上大學，但他是一個很有才華、很精明的人。他最初在荷蘭第三大城市海牙賣畫材，但在幾年間他的畫廊就成為全歐洲著名的畫廊。而後他與當時世界上最大的畫廊古比爾公司（Goupil & Cie）訂立了合股合約，在巴黎、柏林、布魯塞爾、海牙、阿姆斯特丹都有他的藝術品經營公司。

文生伯伯和梵谷的父親是親密的兄弟，所以梵谷與他的弟弟西奧（Theo）起初都在這位伯伯的店裡工作，並透過這份工作認識了許多畫家，見識了許多名畫。由於文生伯伯一家無法生育，膝下沒有親生子女，他一直把梵谷和西奧當成自己的孩子來培養。

另外兩位畫商叔叔分別是亨德里克（Hendrik）和柯尼利斯（Cornelis）。亨德里克在布魯塞爾、阿姆斯特丹經營著當地最大的畫廊；而柯尼利斯是全荷蘭最大藝術品商的總經理，每天都有上百幅畫家的新作由他們的眼睛決定是要展出或者是被淘汰。而約翰尼斯・梵谷（Johannes van Gogh），同樣是梵谷的叔叔，是當時荷蘭海軍的最高領袖，他出門走在路上，滿街的人都爭著向他行禮。這樣一家人牢牢扎根在荷蘭的土地上，梵谷這個姓氏也幾乎成為荷蘭的地標，梵谷家族每新生一個孩子，周圍的人都要禁不住羨慕這個孩子生來就有的名譽和可能繼承的財富。

相較於梵谷幾位聲名顯赫的叔叔伯伯，梵谷的父親西奧多魯斯（Theodorus）顯得事業平平。他從烏得勒支（Utrecht）的神學院畢業之後，繼承梵谷祖父的事業成為一位基督教牧師，但他的牧師職涯似乎並不算很成功。不知道為什麼，他總是被調往津德爾特（Zundert）、紐南（Nuenen）等偏僻的荷蘭小鎮。按他自己的想法，他早就應該在某個市中心的大教堂里布道了。然而，他是一位心地善良的牧師，他常常把食物和衣服分給附近貧苦的人們。他對上帝的虔誠和對窮苦大眾的同情為他贏得了鄰居們的愛戴。這種溫和與同情心也遺傳給了他的六個孩子。

西奧多魯斯・梵谷總是穿著牧師莊重的黑色外衣、乾淨的白襯衫，他眼神溫順，當中卻充滿著對未來的肯定和堅毅。1851年，這位在津德爾特得到「英俊牧師」雅號的梵谷家族成員和來自海牙的安娜・科內莉亞・卡本圖斯（Anna Cornelia Carbentus）結婚了。安娜是一位溫婉端莊的女性，受過良好的教育，她總是全心全意地跟隨著丈夫，努力經營整個家庭。值得一提的是，她在操持家務之餘，也創作了一些高水準的畫，她尤其喜歡畫花卉靜物素描。此藝術氣質的養成與她的家庭背景密不可分。

海牙是一個藝術聖地，那裡畫家雲集、畫廊眾多，在海牙居住的人對於繪畫的熱情堪比巴黎。安娜的父親威廉・卡本圖斯（Willem Carbentus）是海牙生意興隆的書本裝幀師。他技術

精湛，眼光獨特，甚至還裝訂了荷蘭的憲法，並因此被稱為荷蘭「國王的裝幀師」。老卡本圖斯也是一位熱愛藝術的人，與海牙很多畫家都有來往，他的另一個女兒也嫁進了梵谷家族，成為文生伯伯，也就是古比爾公司老闆的妻子。

這樣的結合無疑讓梵谷家族在海牙的地位更加穩固，安娜的兒子們一直受到古比爾公司的關照和影響也成了理所當然的事了。卡本圖斯家的後代中，還有婕特·卡本圖斯（Ariëtte Sophia Jeannette Carbentus）。她是老卡本圖斯的外孫女，後來嫁給了海牙畫派的代表畫家安東·莫夫（Anton Mauve），就這樣卡本圖斯家族的藝術地位逐漸在荷蘭確立起來。然而老卡本圖斯的家庭也有不幸，他的小女兒患有癲癇，也就是說這個家族有癲癇的基因，而這種基因後來偏偏又在安娜的一個兒子和一個女兒身上顯現出來，我們偉大的梵谷就是那個可憐的兒子。

天才的出生

津德爾特是一個位於荷蘭北布拉邦省（Noord-Brabant）的小鎮，距離比利時很近。這裡生長著茂密的松林、一叢叢的橡樹，遠處有起伏的原野、黃色的沙土以及黃昏時的夕陽，這一切交織出一幅迷人的鄉村圖景。津德爾特教區的牧師住宅是座木質結構的房子，與市場和鎮公所隔著一條馬路。二十五年來，西奧多魯斯·梵谷的家就在這裡。

　　梵谷家廚房的後面有個花園，園內栽著刺槐，幾條小徑穿過精心培育的花圃。每天，西奧多魯斯就穿過花園後面的樹叢到教堂去。教堂是一座小小的木造房屋，兩側各有兩扇哥德式的小玻璃窗，地板上放著十幾張硬板凳，幾個取暖用的炭火盆固定在地板上，後面的樓梯通向一架老式風琴。這是一個屬於喀爾文教派的簡樸禮拜堂。在這個小鎮上，每天傳教、生活，都平靜而單一。西奧多魯斯想，要是有個孩子到來就好了，那樣他就可以跟他講述上帝的仁慈、家族的故事，還要讓他學很多東西，好讓他去荷蘭最好的阿姆斯特丹大學念書。

　　一八五二年三月三十日，就是在這樣一個安靜的地方，安娜生下了她的第一個孩子。西奧多魯斯·梵谷滿懷期待，打算讓這個孩子沿用祖父和伯伯的名字，將他命名為文生·威廉·梵谷。西奧多魯斯還想好，要讓這個孩子也成為像他祖父那樣偉大的牧師，在某個大教堂，比如聖瑪麗大教堂裡傳教，這樣梵谷家族的每一代就都有一個好牧師了。

　　可惜，這些願望都落空了，那孩子生下來就是個死胎。嬰兒到來的欣喜在一瞬間消失殆盡，死亡籠罩了這個家庭。西奧多魯斯不停地向上帝懺悔，願上帝對他仁慈一點，無論如何都別剝奪他做父親的機會。同時，他也祈禱，願這個未在世上待過一天、也沒有任何過錯的孩子能夠去到上帝身邊。而年僅二十多歲的年輕母親受不了這樣的打擊，陷入了深深的哀痛之中，她織好的小衣服、縫好的小被子整整齊齊地躺在小木床

上，可它們的主人卻從未把它們穿起來過。此後很長一段時間，津德爾特的居民看到的牧師和他的妻子都神情呆滯，精神萎靡，他們在面對教徒和鄰居時仍然是溫和，儘管這也掩蓋不了他們神色之間的疲憊。

一年後的同一天，又一個梵谷家族的新成員來到了這個家庭，牧師夫婦在欣喜之餘對他加倍疼愛。為了彌補上一個孩子給這個家庭帶來的缺憾，這個孩子一出生便被慎重地冠以他死去哥哥的名字 —— 文生‧威廉‧梵谷，他就是日後憑藉其熱情且瘋狂的生活方式和藝術作品被世人永遠銘記的梵谷。小梵谷長得很健康，紅色的頭髮豎立在腦袋上，臉色紅潤，手臂和雙腿都強壯有力，他和梵谷家族的每個嬰兒一樣長著一副招人喜歡的模樣。

但是，梵谷的到來並沒有給他的家庭帶來多少喜慶的氣氛，每次看到梵谷哭鬧、翻身，甚至可說他的每一個動作，都讓他的父母情不自禁地想到與他同名的哥哥，接下來便是一陣長長的哀嘆。也許就是因為他的父親和母親還沉浸在失去上一個孩子的悲痛之中，梵谷空白的心一出生就被塗上了陰影。他沒有學會父親的堅毅，也沒有學會母親的細膩，他不懂父母為什麼常常突然難過起來，所以他索性不去管父母，做自己喜歡的事情。大概也是由於受歐洲陰冷溼潤氣候的影響，他喜歡孤獨，從來就不善於面對人。

梵谷家牆上的畫。

梵谷的父親是個傳教士，梵谷深受父親的影響，也曾立志要成為傳教士。父親的牆上掛著一幅聖經內容的畫，裡面就有向日葵。

向日葵總是朝著太陽，代表著虔誠的信仰。

　　兩年後，當安娜終於漸漸從喪子的悲痛中緩過來，她的女兒安娜（Anna）、伊麗莎白（Elizabeth）、威廉敏娜（Willemina）和兒子西奧相繼出世，父母不得不為了一個個小生命盡心竭力，把稍大一些的梵谷放在了一邊。就這樣，梵谷在嬰孩時代的啼哭並沒有得到家庭中太多關注，而他卻偏偏天生就急切渴望得到愛護，在弟弟妹妹出生以後，習慣了做自己事情的他也不習慣像一個有擔當的哥哥那樣疼愛弟弟妹妹們，甚至在父母終於有空關心他時，都顯得非常不自在甚至給予他們無情的回擊。對於年幼的梵谷來說，父母的時間被拿走了大半，也許一同被拿走的還有來自親人的親密和溫暖。這一現實給了梵谷一生極大的影響，直到二十年後，梵谷回憶起他缺乏母愛的淒

苦童年，在給他最信任的弟弟西奧的信中還寫道：「一顆發芽中的種子不該暴露在寒風中，但那就是我生命的初始情況。」

梵谷的童年時光

雖然梵谷一直感覺不到，但其實，梵谷善良的父母是最疼愛梵谷的。在他們子女眾多的家裡，孩子們嬉戲和玩耍總是遭到父親的大聲呵責，而這些大聲呵責卻從來不針對梵谷。梵谷平日裡很安靜、乖巧，可是他任性起來卻脾氣極大。有一天，外祖母來到津德爾特探望他們一家，正好碰上梵谷發脾氣。外祖母把梵谷推到門外，生氣地對他的母親說：「哎呀，我養了十二個孩子，從來沒見過這麼任性的傢伙，這要好好管教啊！」母親輕嘆一聲沒說話，一來她捨不得管教梵谷，二來她最了解自己的孩子，梵谷生性善良，從不傷害別人，如果他發脾氣，那一定是別人打擾了他。

梵谷平時喜歡避開小鎮裡筆直的街道、井然有序的小屋，通過丘陵和山谷尋找去往郊外的道路。他每次獨自出去總能發現很多令人驚奇的東西，他知道最美的花朵長在哪裡，對於鳥類，他知道牠們築巢或生活的地方。如果看到一對雲雀降落在麥田裡，他知道該怎樣接近牠們而不折斷周圍的禾苗。梵谷對小蟲、小鳥再友好不過了，他把遇到的各種小蟲帶回家，一隻隻放進小盒裡，排在一張白紙上，還用筆寫下他為小蟲取的各種好聽名字。

梵谷沒有留下任何一幅那個時期的鋼筆或鉛筆素描。這個未來的大畫家當時並沒想到要以畫畫為志業，只是懷著一顆童真的心體驗生活。不過梵谷對自然的審視向來是這麼執著。我們可以想見或許就是從那時開始，梵谷的心中有了向日葵，有了星空，有了屬於他自己的世界，他的眼睛總是能敏銳地捕捉到他關心的東西，而不管是什麼，一旦入了他的眼，似乎就不可避免地成為他的藝術。

當然這樣細緻的觀察也與他幼年的經歷有關。他曾隨伯父們居住在擁有豐富藏畫的布林旋哈維的別墅裡，他們經常一起去看畫，帶著這樣一雙看畫的眼睛去看待自然，我們不難想像為什麼梵谷眼中的世界如此不一樣。有時，梵谷也悄悄動筆，畫一些素描和水彩，從此便有自然能夠了解他的心事了，他可以透過畫畫和自然對話。這時，他的叔叔伯伯們還沒有給他任何繪畫上的指導，他僅是憑藉感覺表達自己的內心。

八歲那年，梵谷稚嫩的小手畫出了第一張素描：冬天的花園裡，一隻貓在光禿禿的蘋果樹上瘋狂地飛奔著。梵谷對藝術感覺的自然表達是如此驚人，這使得他那具有繪畫鑑賞力的母親大吃一驚，那些線條和陰影的運用表現出了梵谷幼年時期驚人的洞察力和天賦。素描是使人極度勞累的畫種，比油畫更勝。翻開梵谷上百幅童年的素描畫作可以發現，當時的梵谷很健康，下筆有力，而且極具耐心冷靜，讓他有比同齡的孩子更鎮定的筆觸。在此之前，歷史上還從來沒有過一位藝術大師在

這樣的年齡就畫出如此動人心魄的作品。

母親誇獎他畫得好，要他把畫拿給弟弟看看。可是梵谷卻不知道該如何應對別人的表揚，敏感的梵谷把自己的任何情感都無限放大，作為本能的牴觸令他紅著臉把畫撕成了碎片。這件事讓他在家人看來顯得越來越奇怪了。弟弟妹妹們不敢接近他，卻常常偷看他畫的畫，不管是畫花朵還是橋梁，畫貓狗還是小鳥，這些畫總是那麼富有感情。只有在這些畫面的感染下他們才肯承認他們那紅頭髮、穿著邋遢衣服、孤僻而暴躁的哥哥並不是野人。

由於性格孤僻，梵谷和另外幾個弟弟妹妹們的關係始終處不好，唯獨和弟弟西奧感情深厚，沒有人知道為什麼。他們倆總願意待在一起，常常相約去雷斯威克的那個磨坊裡玩。仲夏時節，他們躲在高高的麥子中間玩耍。西奧彷彿能讀懂梵谷的心思，當梵谷突然安靜下來專注地看著那些金黃色的麥子時，西奧就在旁邊默默地看著，他不像其他人那樣把梵谷當成小瘋子。梵谷因此也願意和西奧說話，他們常沿著溪邊的小路散步，計劃著怎樣度過一生。

歡樂的童年時光總是很短暫，十一歲時，梵谷被送到澤芬貝亨的寄宿學校讀書，對他而言，這段經歷中唯一的遺憾就是少了西奧的陪伴。在學校裡，他被更多人視為「小野獸」，因為他喜歡一個人想問題，少言寡語，同學們漸漸對他避而遠之。但梵谷對此倒是毫不在乎，他還在那所學校裡隨手畫了一

　　些畫。同時，梵谷家族遺傳給了他一個絕頂聰明的大腦，沒過多久，他因為成績遠遠超過其他學生，被父母接回家自學了。

　　因為梵谷最小的弟弟柯尼利斯‧梵谷（Cornelius van Gogh）即將出生，家裡的空間和父母的精力似乎都裝不下這麼多年齡層的調皮孩子，加之梵谷到了該上學的年齡，所以同年，他又被送入蒂爾堡的文法學校學習文法。在那裡他學習了法文、德文和荷蘭文，梵谷對於知識並不排斥，他學得非常認真。但他在那裡也沒有待太久，他認為學習的同時還應該做更多更有意義的事情，而在文法學校裡從早到晚只能對著那些書本。他懇求父親讓他做別的事，父親知道執拗的梵谷一旦決定了什麼事情就很難再改變心意，也就只好和文生伯伯打了個招呼，決定在第二年讓梵谷進入古比爾公司學習經營畫商的生意。

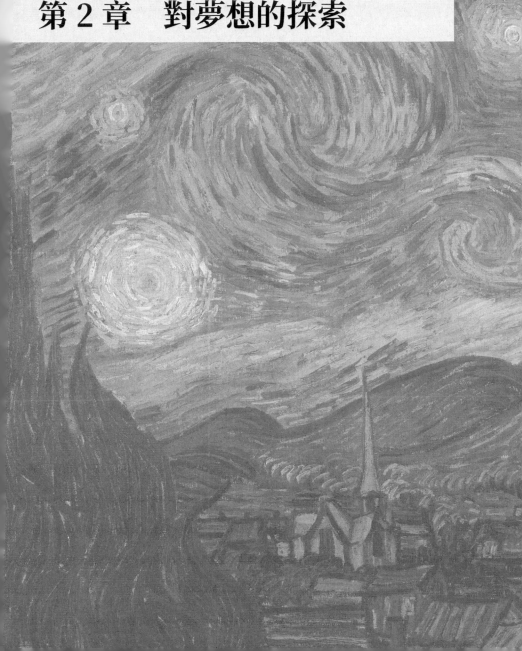

第 2 章　對夢想的探索

畫商的潛力

古比爾公司主要經營藝術品和版畫生意，簡單來說，就是以低廉的價格從藝術家或者畫家手裡買來作品，然後隆重地裝幀，再把它們掛在富麗堂皇的古比爾畫廊裡，最終以十倍、甚至百倍的價格賣給倫敦那些毫無鑑賞能力卻又愛在家中掛滿畫作附庸風雅的富人。梵谷就在這裡工作。因為梵谷的伯伯文生是古比爾公司的大股東，這裡的同事對梵谷都很友好，梵谷也一改小時候的孤僻，常常和他們談論歐洲各個地方的風土人情。梵谷在這裡工作不久就被調往倫敦分公司，在那裡工作得相當開心，這主要得益於一個名叫歐珍妮·洛耶（Eugénie Loyer）的女孩兒。

在古比爾公司的幾年裡，每天梵谷手中都有幾十幅畫作被收購或者賣出，梵谷總是虛心地向來畫廊裡的著名畫家學習，但暗地裡他也固執地堅持自己的見解，歐珍妮就是他忠實的聽眾，雖然歐珍妮並不怎麼懂藝術。

這樣長時間的歷練讓梵谷對於這裡流通的畫作和來往的顧客有了精準的判斷力，他很好奇，為什麼很多顧客總能準確地挑中最差勁的畫作。總之，他知道這些人並不真的懂藝術，買畫只是為了假裝自己有藝術涵養，所以他不為他們擔心，只一頭在公司裡辛勤工作，向顧客們解釋每一幅畫的內容和意義。他口才不錯，似乎生來就有當畫商的潛力，顧客們也總是滿載

而歸。就這樣，梵谷在二十二歲時得到了一個絕佳的晉升機會，他可以離開普通的陳列室而到版畫陳列室去，在那裡他將有機會賣出更多的畫，得到更多的薪水。梵谷認為，他真正的人生已經開始，他有件大事要做，那就是組建一個家庭。

在古比爾公司工作的日子裡，梵谷一直租住在牧師遺孀和女兒的家中，那家的女兒就是歐珍妮，她是一個有著褐色捲髮、活潑可愛的女孩子。每天早晨歐珍妮都會做好早飯等梵谷起床，兩人邊吃早飯邊聊聊倫敦市裡發生的新聞；黃昏時，梵谷下班回來，他們倆就一起往湖邊去散步。對於梵谷來說，這恐怕是第一次被一個女孩這樣無微不至地照顧，在感動之餘，梵谷認為如果人世間有幸福，就該是像他現在這樣了。歐珍妮很愛笑，也許就是她的笑容使梵谷也變得快樂起來。

在梵谷獲得晉升，也有了更多薪水之後，他認為是時候把他和歐珍妮在一起的美好時光延長到他一生的長度了。這天，梵谷下班後照例回到他租住的房子裡，但這次他給歐珍妮帶來一幅畫，那是梵谷拜託他的一位藝術家朋友專門為歐珍妮畫的畫像，歐珍妮非常開心地把畫像掛在了她講課的教室裡 —— 歐珍妮在她的家裡開辦了一個只收男孩子的幼稚園。在他們走出教室時，平日伶牙俐齒的梵谷結結巴巴地對歐珍妮傾訴了他想要和歐珍妮共度一生的心意。

十九歲的歐珍妮嚇了一跳，接著她定了定神，告訴梵谷，她一年前已經訂婚了，而且她以為梵谷知道這件事。

　　梵谷被這一拒絕弄得手足無措，從小孤僻的他才剛信心滿滿準備好開始自己的人生，卻遭到了意想不到的打擊。然而梵谷並不是一個輕易放棄的人，他很快冷靜下來，當他再想說什麼時，卻被歐珍妮冷冷地制止了。

　　梵谷心灰意冷，他第二天早上依舊去古比爾公司上班，但是那裡的畫作看起來比以往更加差勁，他也無法耐心地向倫敦那些愚蠢的富豪或是太太們解釋每一幅畫。他的心不在焉隨著歐珍妮對他的躲避愈演愈烈。

　　一天，一位身著貂皮大衣、肥胖的太太來到店裡，她指手畫腳地告訴梵谷她要哪種風格的畫作裝飾她的新居，又怕眾人不明白她的闊綽而不斷強調不必考慮價格問題。而當梵谷把最上乘的畫推薦給她時，她又不理睬，只是自顧自地瞧著另一些畫展示起她的評論工夫來。

　　她挑了一陣又說了一陣，然後轉過頭等著梵谷的讚揚，可是梵谷本來就不喜歡奉承這些膚淺的富人們，加上內心苦悶，他破天荒地說出了內心真實的想法：「您閉著眼睛挑也不會挑得比現在更差了。」這句話讓那位太太暴跳如雷，她指著梵谷的鼻子大嚷：「你這個鄉巴佬！你懂什麼？竟然敢這樣侮辱我！」經理奧巴赫得到消息立刻趕過來，要求梵谷道歉，可是梵谷拂袖而去。接下來的幾天梵谷沒賣出一幅畫，他告訴每一個前來買畫的人，畫廊裡這些畫真正的意義和價值究竟有多少，顧客自然也就不買了。奧巴赫相當著急，可又拿梵谷沒有辦法。

　　當天晚上梵谷回到他的住處，卻不見歐珍妮。歐珍妮的母親告訴他說，他必須立刻搬離這幢房子，因為歐珍妮的未婚夫就要從威爾士回來了，梵谷租住的房間原本是歐珍妮的未婚夫住的。過去這幾天，梵谷都還固執地認為歐珍妮最終會被他的愛感動而選擇和他在一起，然而今天的最後通牒讓梵谷徹底陷入絕望。

　　他收拾好東西，回了一趟津德爾特，他慈愛的母親還是那麼包容他，大概是因為這幾年間西奧和梵谷一直通信，母親從西奧那裡得知了梵谷的一切。她一邊安慰梵谷一邊勸說他娶一個荷蘭女孩，梵谷卻聽不進去。父親知道了梵谷在古比爾公司的事，向梵谷暗示，要他考慮選擇在荷蘭進修，成為一名牧師，在父親看來，梵谷家族的每一代都應該要有一個好牧師。然而梵谷堅定不移地要回倫敦去，他認為只有活在有歐珍妮的城市裡他才算活著，為此，他寧可忍受古比爾公司那些虛偽的面孔。家裡的另外幾個弟弟妹妹們並不挽留梵谷，梵谷對於他們來說一直都是住在同一個家裡的陌生人。梵谷匆匆收拾了行李，又返回了倫敦。

從畫商到牧師的轉變

失去歐珍妮以後，梵谷開始思考他在古比爾公司工作的意義，彷彿以前違背自己的心意在那裡工作只是為了和歐珍妮在一起，或者說，是和歐珍妮在一起的快樂掩蓋了他內心真實而強烈的對古比爾公司的排斥。回到倫敦之後，梵谷徑直來到古比爾公司，找到了經理奧巴赫。奧巴赫還在為上一次梵谷毀掉他的大生意而生氣，他不禁對梵谷大發牢騷，警告說，如果這樣的事情再發生，他將寫信給他的文生伯伯，說明他不能再留下梵谷。

然而梵谷並不理會，他推開奧巴赫辦公桌上亂七八糟的文件，雙手支在桌上認真地望著奧巴赫說道：「奧巴赫先生，我想請您回答我幾個問題。」奧巴赫被這突如其來的嚴肅打斷，只好示意梵谷說下去。梵谷皺著眉頭說：「一個人怎麼能用他僅有的一生來向愚蠢的人出售拙劣的畫呢？我們怎麼可以靠出售這些無聊的畫來牟取如此高額的利潤？為什麼只有那些不懂藝術、貪婪自私的資本家可以來到這裡，而真正有藝術鑑賞力的窮人卻拿不出一分錢來買這裡的一幅畫掛在他們自己的牆上？」奧巴赫並不想回答他的問題，只是困惑地望著他，說：「你是想要追求社會主義嗎？」

梵谷沒有得到他想要的答案，他回到新租住的屋子，翻開一本又一本的書籍，他炯炯有神的雙眼似乎想要從書裡面找出

所有讓他困惑的問題的答案。他翻開一本書，讀道：「人須克制私慾、貶抑自我，才能品行端正。」

「人生在世不可只圖享樂，為人誠實亦不應是唯一目的。人生在世應對人類有重大貢獻，超脫於一切世人均在其中苟且偷安的粗俗，以求達到崇高的境界。」他在這裡做下了一個重重的記號，怎樣才能對人類有重大的貢獻？如何才能達到書中所謂的崇高的境界？他不停地思索著這些問題，一時還沒有想清楚，然而他明確地知道，無論怎樣，繼續在古比爾公司工作絕對不能讓他完成這一切。他邊想著，邊出了門，不知不覺又來到歐珍妮家的門口。

梵谷笑了笑，心想，待在倫敦已經沒有什麼意義了。第二天，他便去了荷蘭。奧巴赫經理寫了一封信給梵谷的伯伯，說梵谷在畫廊最忙的時候不打招呼就自己休假去了。這位文生伯伯覺得梵谷是厭倦了倫敦的生活，便打算把他安排到巴黎夏普塔爾街（rue Chaptal）的中心陳列館，這是一份既清閒又能長見識的工作。誰知梵谷回信告訴文生伯伯，他和這種美術商業的緣分就此了結。這叫文生伯伯傷透了心，他聲稱從此再不過問梵谷的事情。然而，聖誕假期過後，疼愛梵谷的文生伯伯還是擔任保證人，讓這個與他同名的姪兒在多德勒克（Dordrecht）的一個書店謀到一份店員的差事。

這便是這兩位文生·梵谷最後一次打交道。

在多德勒克的生活說不上好也說不上壞，因為梵谷的心思

完全不在那裡。一天晚上，他由多德勒克乘車到了奧登博斯（Oudenbosch），然後步行回到了津德爾特。津德爾特寂靜的夜色還是和他小時候一樣，像極了父親書房裡掛的畫，他小時候總盯著那幅畫看。他常想，若是有一天能把他看到的東西畫進畫裡，讓別人也看到他眼中的東西該有多好。梵谷在津德爾特待了幾個月後，梵谷一家便離開了這個居住了二十幾年的地方，他們遷往了埃頓小鎮（Etten）。

埃頓是一個離津德爾特僅有幾公里遠的地方，一列蒸汽火車把它和幾個重要的城市連接起來，因此這裡不算偏僻。梵谷的父親被任命為這裡的牧師，對他來講是一次小小的晉升。一切安頓好之後，這位年邁的父親不得不和梵谷重提他的職業問題，他在和梵谷散步時說道：「你如此善良，又願意為全人類做貢獻，你的心在把你引向侍奉上帝的事業。」梵谷猶豫地回答：「我知道，父親。」他的父親接著說：「那麼，為什麼不到阿姆斯特丹去學習呢？那裡有荷蘭最好的大學，你將來可以成為一位像你祖父一樣偉大的牧師。」梵谷心裡也在掙扎，好像侍奉上帝確實是一個不錯的選擇，可是梵谷總是覺得還有別的事情可以做。這一番談話又無果而終。

秋季來訪的約翰叔叔將站在人生十字路口的梵谷向前推了一把，當然，是推向了牧師。「文生，我在阿姆斯特丹的家裡已經預備好一個房間等你去啦！」約翰叔叔說。

「你的姨丈，就是那個荷蘭最好的牧師史特里克牧師（Jo-

hannes Stricker）來信說，他保證可以給你請到優秀的私人教師。」母親補充說。

梵谷知道，這是他可以受到的最好的教育了，梵谷和史特里克兩家都願意接待他，願意用金錢、書籍和親情鼓勵他、幫助他。然而他還是覺得自己有些事情還沒有做完，雖然他也不清楚到底是什麼事。也許是歐珍妮，她現在還沒有結婚；也許是夢想，梵谷其實並不確定自己是否真的想成為一個牧師。他需要再等一等，一個人靜一靜。在回覆了幾則報紙上的應徵廣告之後，他找到了一份在倫敦附近的城市拉姆斯蓋特（Ramsgate）當教師的工作。

梵谷在這所學校裡教二十幾個男學生法文、德文和荷蘭文，這些知識梵谷在十幾歲時就在文法學校裡掌握得很好了，在倫敦工作的幾年間他也沒有放棄過學習，所以他教起書來得心應手。然而這所學校的校長很吝嗇，只管梵谷的吃和住，不給薪資，梵谷這麼大了也不好意思再由家裡供養，所以他只好不買新衣服也不買煙。每個週末，他就步行四個半小時到倫敦去，遠遠地看看歐珍妮家的宅子，回憶那段短暫的愉快時光。可是在倫敦，梵谷沒有錢，買不了食物也住不了店，幾個月下來他餓得面黃肌瘦，紅色的頭髮耷拉下來，他再一次被周圍的人當成了瘋子。

這樣的生活很難再繼續，幾個月後，梵谷在瓊斯先生（Thomas Slade-Jones）的衛理公會學校找到了一份支付薪水

的工作。學校在艾瑟沃斯（Isleworth），瓊斯先生是位大教區的牧師。他本來是僱用梵谷做教師的，然而不久就把梵谷調去當鄉村副牧師了。一個星期日的晚上，做禮拜時，牧師裝作很疲乏的樣子靠近他的副牧師，說：「梵谷，我今晚累得很，你不是一直在寫演講稿嗎？說一篇給我聽聽吧！我想要知道，你將成為一個什麼樣的牧師。」梵谷登上講壇，緊張得直哆嗦。他的臉漲得通紅，只得憑著記憶把他曾仔細修飾過、在紙上又那麼工整地抄下來的句子背出來。但是，透過這些斷斷續續的話語和笨拙的手勢，他覺得自己心中的熱情迸發了。「講得好，梵谷。」瓊斯先生說，「我下周將派你去理奇蒙（Richmond）演講。」

從艾瑟沃斯到理奇蒙要經過懷特地區，那個地區的街道臭氣熏人，眾多的家庭擠在不禦風寒的簡陋住房裡。

人們個個面帶病容、眼露飢色。許多學生的家裡經營著政府禁售的病畜肉買賣。梵谷來到那些衣不蔽體的人們家裡，他們的餐桌上只有索然無味的稀湯、乾麵包皮和腐敗的臭肉。他傾聽他們訴說自己困窘的生活處境直至深夜。梵谷隱約有了一個想法，也許他應該成為一名福音傳教士，這樣他才能替上帝安撫這些窮困的人們，他們才是最需要上帝的宣講的人。

梵谷在理奇蒙演講了幾次後，理奇蒙的人們寫信給瓊斯先生，表示他們喜愛這位年輕的荷蘭傳教士，因此好心的瓊斯先生決定好好栽培梵谷。瓊斯先生在特南格林（Turnham

Green）的教堂是個重要的教堂，那裡的教徒眾多，又愛挑剔，要是梵谷能在那裡宣講成功，他就具有到任何一個講壇上佈道的資格了。這天，梵谷精心地挑選了聖經〈詩篇〉第 119 章 19 節「我是在地上作寄居的；求你不要向我隱瞞你的命令！」進行宣講。他熱情洋溢地講述著。他的年輕，他的熱情，他那蘊含在笨拙舉止中的力量，他那飽滿的額頭和那雙聰明的眼睛，給教徒們留下了極好的印象，他們紛紛上前感謝他的啟示，他也感動地和他們握手，梵谷將要順理成章地成為一名牧師了。然而這時，有消息傳來，歐珍妮結婚了。梵谷什麼也沒有說，他立刻收拾了東西，永遠地離開了英國。

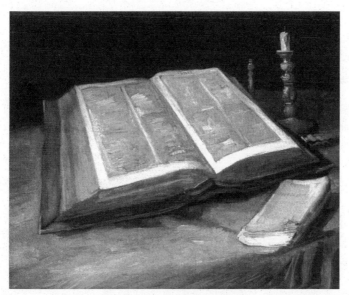

《靜物與聖經》（*Still Life with Bible*）·梵谷

想當福音傳教士的日子

　　梵谷來到了阿姆斯特丹，接待他的是他偉大的海軍司令叔叔約翰尼斯・梵谷。為了表示對姪子的歡迎，他穿上了漂亮的禮服，佩戴著金色的肩章。他把梵谷接到家中，將梵谷安置在一間有落地窗的房間裡後，兩人便閒聊起來，約翰尼斯說：「聽說你已決定學當牧師了，我很高興，梵谷家每一代總是有個從事神職的人。」梵谷回答：「其實我想做個福音傳教士，您知道，我希望馬上就開始工作。」約翰尼斯卻不以為意：「哦，文生，你千萬別去當什麼福音傳教士，他們全是沒有受過教育的人，天曉得他們傳的是什麼教！不，我的孩子，梵谷家出來的牧師都是大學畢業的。你一定累了，先休息吧！八點鐘吃晚餐。」說完他便走了出去，留下梵谷一人在房間裡靜靜地思考，一縷憂傷又拂過他心頭。

　　梵谷把箱子裡的東西都拿出來放好，又到街上選了幾幅畫回來掛在牆上，他一直習慣在牆上掛些畫，否則就覺得房間裡有些冰冷。他正躺在床上發呆，他的姨丈史特里克牧師敲敲門走了進來。史特里克見到梵谷很開心，簡單地問候之後便說：「我已經聘請曼德斯・達・科斯塔（Maurits Benjamin Mendes da Costa）做你的拉丁文和希臘文教師，他是我們這裡最精通古典語言的學者之一。他家住在猶太區，你星期一下午三點就去上第一堂課吧！」梵谷很是感激。在聆聽了姨丈出色的講道，

又拜訪了小姨一家之後，星期一很快就到了。

　　初次見面時，曼德斯就使梵谷想起呂波萊茲筆下的基督畫像。這位老師是典型的猶太人，他有深陷的眼窩，超凡脫俗的面孔，還留著早期猶太智者留的那種柔軟的尖形鬍鬚。在他的指導下，梵谷非常刻苦地學習，每天天還沒亮就起身讀拉丁文的《聖經》，當他看到窗外船廠的工人開始上班了，便離開窗口去吃早餐，接著，他便坐下來開始學習拉丁文和希臘文的文法和詞彙。午後三四點鐘的猶太區又悶又熱，學完七個小時的希臘文和拉丁文，梵谷又用了更多的時間學習荷蘭史和荷蘭文法。這時他往往已頭暈腦漲，但每天學習完畢，曼德斯都願意和梵谷交流一些關於畫的想法，這讓梵谷立刻恢復了精神。

　　這樣的日子持續了四個月，梵谷似乎在通往牧師的路上走得一帆風順，但只有他自己知道，他常常懷疑自己是否選擇了正確的道路。這段時間，他和曼德斯老師已經很熟悉了，他們兩人也常常談論關於人生的事，梵谷覺得這位老師總是能夠給他啟發。一天，梵谷和曼德斯老師散步時路過了一個鋸木廠，這裡的工人們住在擁擠髒亂的房子裡，每天還要做十幾個小時的苦工。梵谷同情地說：「這樣的地方人們才更需要心靈的引導吧！史特里克姨丈的教堂裡的會眾諸事順遂、受過良好教育、養尊處優，有哪個是需要安慰的呢？」老師回答：「是呀，這裡的百姓比我們城裡的朋友們更需要上帝和宗教的關心。」

　　梵谷想要成為福音傳教士的念頭在這一瞬間又強烈了起來，他興奮地把那個在他心頭縈繞已久的問題再次提出來：「曼德斯先生，一個人可以違背社會的期許而選擇一條自己更可能成功的道路嗎？如果最後結果證明他是錯的，而社會對他的譴責是對的怎麼辦呢？」曼德斯鄭重地回答：「社會如何對待他，那是無所謂的。比如說我們以前討論過的林布蘭（Rembrandt Harmenszoon van Rijn），林布蘭不得不畫，有了繪畫他才成為一個人，至於畫得好不好則無關緊要。藝術的主要價值在於藝術家如何表達自己的內心。林布蘭成就了他所認定的生活，而這就使他感到欣慰。即使他的作品毫無價值，他作為畫家所取得的成就也遠比那些放棄自己的夢想而去阿姆斯特丹賺錢的商人要高出千百倍。」

　　他們又走了一會兒，梵谷細細咀嚼著老師的話，突然他覺得他二十幾年的生命都浪費了，他急切地問曼德斯先生：「如果我覺得我不適合做一個養尊處優的牧師，我可以放棄嗎？」曼德斯似乎預料到了這一點，他鎮靜地回答：「你可以返回倫敦去做福音傳教士，或者到店鋪工作，不然就到北布拉邦去當個農民。無論你做什麼都能做好的。我知道你本身所具備的資質是好的。你在一生中也許會時常覺得自己做不到，然而你最終一定會表現出你內心的一切，那就會成為你一生成就的證明。」

　　這一番話讓梵谷內心澎湃，然而他當時還不知道，這番話就是他一生的寫照。那一晚之後，梵谷顧不得他的叔叔和姨丈

已經在他身上花下的大筆金額，也顧不得父親和鄰居對他的責難，他收拾了行李，辭別了海牙的老師和親人，來到了比利時福音傳道委員會在布魯塞爾開辦的一所福音傳道學校。如果梵谷能在這裡修滿三個月並順利畢業，他就能去比利時當一名福音傳教士了。

和藹的皮特森牧師很喜歡梵谷，他們一起走出教堂時他對梵谷說：「我很高興你在這裡，在比利時有很多高尚的工作等待我們去做，從你的熱情可以看出，你深具承擔這些工作的資格。」梵谷也開心地以為他真正的人生將從這裡開始。然而並不是學校裡所有人都喜歡梵谷，和梵谷一起的兩個學生是兩個比他先來的年輕農村小夥子，這兩人竟然一起嘲弄梵谷。一開始，梵谷並無戒心，他誠懇地告訴他們，他希望讓肉體自我死去，用靈魂接近上帝。

後來一看到梵谷在用心地準備演講，那兩個小夥子就會挑釁地問：「你在做什麼，梵谷？你在讓你的肉體死去嗎？哈哈。」

最可氣的是，負責檢查這三個小夥子演講的是另一個牧師，這個牧師每天對自己不能當上主教區的牧師而忿忿不平。所以在聽三個人演講時，他並不太用心聽內容，只看誰的表情更嚴肅，誰的聲音更大。就這樣，梵谷每天用心寫好稿子，語言誠懇又深刻，可是他害怕另外兩個同伴嘲笑他，所以在演講中總是猶猶豫豫，而另外兩個小夥子平日裡不學無術，倒是抓

37

對了牧師的脾氣，演講時慷慨激昂。三個月過後，他們倆人順利地畢業了，而梵谷卻沒能拿到資格證書。

好心的皮特森知道發生了什麼，特地邀請梵谷到家裡做客。他看似不經意地說道：「博里納日（Borinage）是個產煤的礦區，在這個地區，幾乎所有的男人都是礦工。他們在不斷發生事故的危險環境中工作，但薪資卻低得難以餬口。他們住在破爛的棚屋中，妻子兒女幾乎一年到頭都在忍受著寒冷、熱病和飢餓的煎熬。梵谷啊，如果有一個地方的人們需要有人向他們佈道，使他們得到安慰的話，那就是博里納日的人們。」

這番話振奮了梵谷的內心，這就是他一直以來想要做的工作啊！可是在取得福音傳教士資格以前，他領不到薪水，也就是說，他還得靠父親養活，這讓梵谷心裡十分難受。

皮特森似乎看出了梵谷的心事，他拍了拍梵谷說：「別擔心，幾天前我寫信向你父親說明了情況，今天下午他的回信來了，信裡說他將負擔你在博里納日的生活費用，直到我替你弄到固定的職位為止。」梵谷抑制不住自己內心的激動，他很感激皮特森跟他說的那句話：「只有上帝才是我的最高審判者，為了使你能到他們中間去工作，任何手段都是正當的！」

火車載著梵谷來到博里納日的小瓦姆村（Petit-Wasmes），那是個礦工村，麵包師丹尼斯（Jean Baptist Denis）的太太早已寫信給皮特森牧師，表示願意為這位從鎮上來的傳教士提供食宿。丹尼斯太太是個和藹的人，她關切地問了問梵谷的過

去，表示對他的歡迎，接著便開始忙碌著準備晚飯。她邊準備晚飯邊隨口說道：「我們這裡有個叫雅克·維尼的人，也是個大好人。他是靠個人奮鬥發跡的，不過，與其他有錢以後就看不起工人的人不同，他仍然是礦工們的朋友。可惜他活不久了，得了肺病。不過這也是這裡下過井的礦工都要經歷的。」梵谷心裡很不好受，想要去礦工們的家裡看看。雅克這天碰巧到丹尼斯太太這裡來，便帶著梵谷往德克魯克（Decrucq）家去了。

德克魯克見到這位福音傳教士，立刻激動地說：「梵谷先生，您來這個地方來對了，在博里納日我們連奴隸都不如，我們被當成牲口使喚。早上三點鐘我們就從馬卡賽（Marcasse）下井了，中間吃飯的時間只有十五分鐘，然後就一直工作到下午四點鐘。地底下又黑又熱，先生，我們不得不光著身子做工，空氣裡又充滿煤粉和毒氣，我們都沒法呼吸！但是我們所得到的報償僅僅是一間小棚屋和僅夠餬口的一點食物。我們吃的是發黑的麵包、變味的乳酪，喝的咖啡什麼也不能加，一年大概只能吃上一兩次肉。要是哪天，他們突然連一天五十分的工錢也不給我們的話，我們就得餓死！」

「但那樣我們也就沒法去給他們挖煤了，這就是他們不能把報酬減得再少的唯一原因。」聽著這些話，梵谷只能不停地嘆氣。

在接下來幾天的接觸中，他發現礦工們都沒有受過教育，雖然目不識丁，可是他們在所從事的艱難的工作中卻顯得勇敢、

坦率並且容易被感動。梵谷精心地挑選了〈使徒行傳〉第十六章第九段作為他初次講道的主題：「在夜間有異象現與保羅。有一個馬其頓人站著求他說：『請你過到馬其頓來幫助我們。』」

梵谷對眾人說道：「馬其頓人也是一些受苦受難的工人。他們也有聰明才智和魅力，但更是由於他們有不朽的靈魂，上帝願意引導他們，上帝希望人類都像耶穌基督那樣謙恭地做人，終生不去追逐大而不當的志向。」他的講道很成功，工人們都很喜歡這位福音傳教士，常常邀請他到家裡做客，而梵谷也總是把剩下來的食物和水與礦工們分享。

夏天，黃熱病開始流行，村裡死了很多人，梵谷便沒日沒夜地照顧他們，為他們講道。他把父親寄來的錢全部買了食物給村裡的人，在下一次錢寄到之前，他身無分文。這樣的生活持續了幾個星期，終於他病倒了，發燒使他昏昏沉沉。他由於營養不良、睡眠不足而衰弱不堪。村子裡接踵而至的災難讓他幾近崩潰。幸運的是，丹尼斯太太和村裡的人都盡了全力來保護他，終於他們熬過了大半年，到第二年春天來臨的時候，他們以為自己已經透過了上帝的考驗，痛苦的日子就要過去了。然而這天，工人們在下井的時候發生了瓦斯爆炸，五十七名礦工喪生在煤礦底下。他們的家人圍在礦井旁邊，卻無法營救，礦場的主人甚至不肯挖出死者的屍體，只是給了家屬們一筆錢，便再也不管了。梵谷和幾位尚有精神的家屬在一個骯髒破舊的地方為他們舉行了喪禮，只有這裡能容下那麼多人。

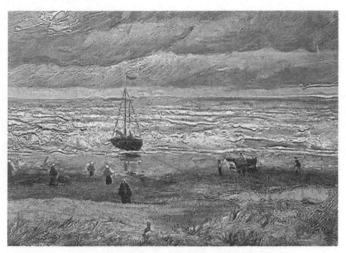

梵谷筆下的海牙〈席凡寧根的海景〉
(*View of the Sea at Scheveningen*)

　　梵谷無力阻止類似慘劇的發生,因為礦工們為了不餓死,還得繼續在這樣的環境中工作,因此梵谷想要和礦場主人談判的企圖也破滅了。他第一次覺得,對礦工們來講,他再也沒有什麼用了。他們之中的一半人隨時都有意外死亡的危險,而其他的人也都逃脫不了死於長期肺病的厄運。他幫不了他們什麼忙,甚至上帝也幫不了他們的忙。他到博里納日來傳布福音,使《聖經》深入他們心中,但是不斷給礦工們打擊的敵人並不是礦場主,而是全能的上帝自己。他再也不願意去做那種說教了,此時此刻,福音書又有什麼用處呢?上帝對礦工們的苦難置若罔聞,梵谷的虔誠也沒有能打動他的心。他突然明白了,沒有什麼上帝,只有飢餓、悲慘、痛苦、殘酷和無盡無休的混亂。

林布蘭（1606—1669）

荷蘭畫家，在歐洲繪畫史上的地位和義大利文藝復興時期諸巨匠不相上下。1606 年 7 月 15 日生於萊頓，1669 年 10 月 4 日卒於阿姆斯特丹。林布蘭的偉大之處在於他擅長將自己的特殊心魂以一種特殊技術—明暗法來表現。個人生活的不幸和折磨，使他更深刻地去觀察和理解社會，藝術創作也進入一個深化的階段。史詩性傑作〈夜巡〉問世卻不被人理解，使他後來進一步突破了傳統畫法，開始時不被訂畫者接收，一度形成僵局。林布蘭晚年生活困難，家產被拍賣。

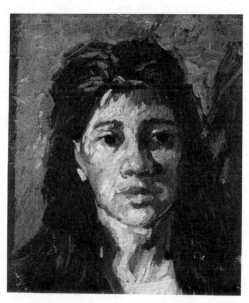

婦女頭像（Head of a Woman）

藝術家之夢

幾個月前,梵谷收到了弟弟西奧從巴黎寄來的信,西奧懇求他不要在博里納日浪費時間,而要利用信中寄去的錢另謀生路。梵谷把錢轉交給了丹尼斯太太。他留在博里納日並非因為喜歡它,而是因為他不知道要去哪裡,他失去了上帝,同時也失去了自己,現在他還失掉了唯一的一個真心同情他又能像他所希望的那樣去理解他的西奧。以前的冬天,西奧每週都要給梵谷寫一兩封充滿友愛和關切的長信,現在這些信都不來了。所以,梵谷成了孤零零的一個人,他成了一具行屍走肉,奇怪自己到底是為什麼活著。

有一天,梵谷在丹尼斯太太家裡找到幾張乾淨的白紙和一支粗鉛筆,他突然懷念起那藝術的世界了。從前,他是多麼熟悉林布蘭、米萊(Sir John Everett Millais)、德拉克羅瓦(Eugène Delacroix)等人。他想起自己曾一度擁有的所有那些可愛的畫片以及他從倫敦寄給西奧的石版畫和銅版畫。他也想起在倫敦和阿姆斯特丹的美術館裡曾經看到過的每一幅美麗的油畫。他這樣想著,忘掉了一無所有的殘酷現實,漸漸安然地沉入夢鄉。

第二天早晨,梵谷很早就醒了,他覺得自己的精神已完全恢復。他輕輕跳下床,穿好衣服,拿起那枝大鉛筆和白紙,在麵包房找了一塊薄木板,就去礦上等待著礦工們到來。一個小

時過後，所有的礦工都下井去了，他已經畫了五個沒有面部的人物。他的解剖學概念全都不對頭，比例也不協調，他的畫法古怪得可笑。他也覺得自己的畫似乎有些毛病，可是這些畫對他來說又是神聖的，他不忍批判，而他又深知想要提高就必須有一位藝術家願意同他交流想法。他立刻想起了皮特森先生，他是一個經驗豐富的藝術家。梵谷立即帶上自己最近的畫作乘火車來到了皮特森的家裡。

皮特森非常歡迎梵谷的到來，他聽聞梵谷開始作畫了，不由得歡喜自己又有了一個志同道合的人。他細細地盯著梵谷畫中的婦女說：「我必須誠實地告訴你，畫面中的比例整個都不對，隨便在哪個美術學校的初級班裡，老師都會讓你把它撕掉的……可是她身上有一種東西打動了我。她不是某一個特定的人，倒彷彿是博里納日所有礦工的妻子們的概括。」梵谷激動得發抖了，與皮特森先生的這次會面就是梵谷畫家之路的起點。這是 1880 年，梵谷已經 27 歲了。人不能放棄對夢想的探索，就像梵谷，若不是冒著風險拒絕聽從別人的安排，他永遠也成為不了偉大的畫家。

這時，過去當畫商、牧師、傳教士的失敗痕跡已通通從他的心上抹去，梵谷覺得甚至連侍奉上帝也沒有像創造藝術那樣使他如此心醉神迷。他回到小瓦姆村，每天不停地畫礦工、礦工的家人，就算當有一次他連續十一天身無分文，不得不靠丹尼斯太太借給他的一點點麵包維持生命的時候，也沒有抱怨過生

活。他認為，要是他在精神上可以享受到這樣豐富的營養，肚子餓一餓又有什麼關係呢？他突然明白了，這就是他長期以來盼望的肉體的死去與精神的復活。

一天，正當梵谷在他剛租下的畫室 —— 幾間廢棄的礦工的房子裡，看一幅自己新完成的畫作，一個男子沒有敲門就走了進來。梵谷抬頭一看，是他的弟弟西奧。過去的幾年裡西奧大有長進，他才二十三歲就是巴黎的一個出色的畫商了，頗受他的同行和家人的尊重。他諳熟社交上有關服飾、舉止和談吐方面的禮儀，和梵谷形成鮮明的對比。梵谷躺在一張骯髒的、光禿禿的床墊上，身上蓋著一條舊毯了，臉沒洗，頭沒梳，粗硬的紅鬍子長了滿臉滿脖子。

西奧目瞪口呆看著眼前的一切，他心疼哥哥梵谷卻又不好意思說出口，轉身去村裡唯一的商店買了乾淨的棉被、床墊，還有很多雞蛋和蔬菜回來，堆在梵谷空蕩蕩的畫室裡，便開始做飯。梵谷看著西奧，開心地笑了。

西奧一邊自責，一邊責備哥哥：「我真不知道你的情況竟然是這樣，我早該想到過來看你的。你都多久沒吃過飽飯了，張開嘴！不然我就把它倒進你的眼睛裡。」西奧盛了一勺雞蛋送到梵谷嘴裡。梵谷吃完飯，在西奧買來的乾淨床墊上睡著了，西奧的眼睛順著唇邊的菸斗上方凝望著前面，他想到了在津德爾特度過的童年時代。梵谷在他的心目中，一向是最重要的人物，比母親或父親都要重要得多。他們倆總有很多想法一

樣，有了梵谷，他的童年才過得那樣甜蜜美好。可是在巴黎最近這一年的忙碌讓他幾乎把這些都忘了。他以後再也不會忘記了，他覺得，他是梵谷的一部分，梵谷也是他的一部分。他們只要在一起，生活就有意義、有目的；若是孤身一人，他也常常問自己工作是為了什麼，成功又有什麼價值。梵谷需要有人幫他擺脫當前的困境，重新站穩腳跟，也需要有人敦促他趕緊行動，重新恢復青春活力。

　　梵谷醒了，西奧在床前看著他，說：「家裡勸我來找你，看我能不能使你回心轉意，重返荷蘭找個工作。你不能再這樣耽誤下去了。」梵谷也嚴肅起來：「這些話都不錯，西奧，他們說的話完全正確。我失去了他們的同情，你得到了他們的厚愛，其實那會使我十分快樂。我是真心實意這樣說的，並且永遠不會改變。不過，唯獨你，我不希望你把我視為那種沒出息的懶漢，這是我現在唯一的願望。」

　　西奧說道：「在你這種年紀，賞畫和讀書只應當是一種消遣，它們和人生的主要職業毫不相干。快五年了，你沒有職業，也沒有任何目標，你在墮落。」梵谷痛苦地回答：「難道我們靈魂中有一團烈火不被別人承認，那麼我們就是在墮落嗎？我們不應該守護這團烈火直到別人看見了它而且用它來取暖嗎？你知道，我一直以來都喜歡畫畫，我沒有學過畫畫，也做了很多與畫畫無關的事情，但是畫畫從沒有在我心中消失過啊！」

西奧看著眼前的梵谷，還是和當年一樣堅持自己。他突然放鬆下來：「忘掉那些話吧！儘管我整整一年沒有給你寫信，可那是因為忙，而不是對你不滿。我一直是信賴你的，而且從童年，我們拉著手走遍津德爾特綠草如茵的高地的時候起，我就毫無保留地信任著你。如今，我的信任絲毫未減。我需要的只是到你身邊來弄清楚你所做的一切到頭來是正確的就行了。」西奧頓了頓，又說：「我們可不可能建立這樣一種合作關係，你畫畫，交給我去賣。古比爾公司年前又提了我的薪資，我的錢超過了我的需要，在你的畫賣掉之前，我會供給你所有的費用，而你的畫就歸我。」梵谷的眼睛頓時明亮了，他說：「我一定要成為一個藝術家。我必須得做。我之所以在別的工作上一再失敗，原因就在於我天生就不適合做那些事。現在我覺得我找到了這件永遠不會失敗的工作。啊，西奧，這扇門總算打開了，是你為我打開了這扇門，我真希望早點見到你！」他們二人開心地擁抱，當天就乘火車離開了博里納日。

歐仁・德拉克羅瓦（1798—1863）

法國著名畫家，浪漫主義畫派的典型代表。他繼承和發展了文藝復興以來歐洲各藝術流派，包括威尼斯畫派、荷蘭畫派、以及 P.P. 魯本斯（Sir Peter Paul Rubens）和 J. 康斯特布爾（John Constable）等藝術家的成就和傳統，並影響了以後的藝術家，特別是印象主義畫家。

第 3 章 向畫家啟程

努力鑽研畫技

西奧把梵谷送回了家人所在的埃頓，便回到巴黎繼續工作了。梵谷被他所熟悉的鄉村風光迷住了，埃頓離津德爾特很近，梵谷童年的回憶又全部湧上心頭。他沉浸在自己的世界中，他認為可以借此機會好好作畫了。然而，梵谷的父母可不這麼想，出於對兒子的關心，他們希望兒子能早日謀到一份差事。母親安娜甚至覺得，這樣閒散的生活帶給兒子的多半是痛苦而不是歡樂，因為梵谷家的人骨子裡都是驕傲的，梵谷這樣躲避現實只能是一時，不能成為長久之計。而父親西奧多魯斯反對兒子這樣生活則還有一個原因，就是他知道上帝不喜歡梵谷這種邪門歪道的生活方式，他最擔心的事就是他終身侍奉的上帝會拒絕他的兒子，他希望即使梵谷不能像他所期待的那樣成為一名偉大的牧師，至少也能得到上帝的庇佑。

幾天來，家裡人迴避談及梵谷窮困潦倒的境況，只是用食物和親情安慰梵谷，梵谷也很快在精神上和身體上都恢復了過來。這天，梵谷起得很早，看見母親正在生火，他便走到母親那裡。母親責備他為什麼不多睡一會兒，梵谷告訴她，自己忍不住想要開始工作了，而這個工作就是畫畫。梵谷的母親也會畫畫，尤其擅長描繪靜物，她耐心地聽完了梵谷講述的西奧如何幫助他的故事，竟然很開心。

她快步走進起居室拿了一封信出來，對梵谷說：「我們家的一位親戚安東・莫夫就是畫家，他靠畫畫賺了很多錢。前幾

天我剛收到了你阿姨寫來的一封信，莫夫娶的就是你阿姨的女兒婕特，你的表姐。她信中說，古比爾公司的特斯提格先生把莫夫的每件作品都能賣上五六百個荷蘭盾。你若有心，可以去向他學畫。不過我真希望你多在這裡陪我一些日子。」梵谷點點頭。

吃早飯的時候，梵谷一家人在餐桌上正式談論起這個問題。「做這一行有前途嗎，梵谷？」父親問，「你是不是有可能做到自食其力呢？」梵谷坦誠地回答：「剛開始一定還做不到。西奧說打算資助我，直到我能靠賣畫為生，等我畫畫得不錯時，就能賺到錢了。在倫敦和巴黎，畫匠一天可以掙十到十五個法郎，為雜誌畫插圖的畫師賺錢更多，我不會永遠依靠西奧的。」

西奧多魯斯頗感寬慰，因為他發現梵谷腦子裡多少有了些打算，不再像前些年那樣無所事事、糊裡糊塗地過日子了。

窗外下了一會兒雨，雨剛停，梵谷就拿著畫筆和畫板出了門。他喜歡畫人物，但其作品風格卻又和當時歐洲流行的寫實類人物畫不完全一致。他總是畫自己眼中看到的人物，有些部分在他眼中是最突出的，他按照這感覺畫下來，比例和線條就成了一個大問題。因此，他往往要把一幅畫改上十幾次，他的父親發現以後認為兒子並沒有成為畫家的天賦，他也不想讓兒子再一次把時間浪費在不可能成功的事情上，所以，他向兒子直接提出了自己的看法。梵谷沒有再說什麼，他只是打量著父

親，彷彿在打量一個陌生人。在人生選擇的關頭，總有些人不明白自己所從事的事情的意義，但這時堅守自己的信念就顯得更加重要了。梵谷不分晝夜地鑽研著繪畫技巧。如果說他也考慮過未來的話，那無非是幻想自己能盡快自立，從而不再拖累西奧，那時他的創作成果也就近乎完善了。

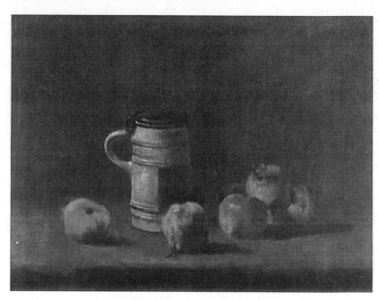

梵谷在埃頓家中畫的〈啤酒杯和水果〉
(*Still Life with Beer Mug and Fruit*)

梵谷畫得乏了就看書，他相信描繪生活中的人物和風景，不僅需要熟知繪畫技巧，也需要精通文學。了解人物的內心才能讓他筆下的人物有靈魂。當他累得既不能畫畫也不能讀書時，他就索性去睡覺，這就是他生活的全部了。

　　西奧給他寄來高級的紙，某獸醫學校解剖馬、牛和羊的圖片，以及畫筆、鵝毛筆、人體骨骼的復製品、顏料和他盡力省下來的法郎。梵谷則仔細地研究每一塊骨頭的構造，因為畫面上一塊骨頭的位置往往能決定整個人物甚至整個畫面的表現。當天氣不好無法作畫時，梵谷就在家裡臨摹圖片，他的妹妹威廉敏娜有時也做他的模特兒，至於其他幾個兄弟姐妹則只當梵谷是個陌生人，梵谷也不多理會他們。

　　當然，在家裡，梵谷最喜歡的還是眼前真實的東西，為此，他幾乎把家裡的每一件擺設都畫了個遍。

　　有一天，梵谷發現光靠自己已經不能再提升他的畫技了，他便產生了與某位藝術家建立關係，以及到一間好的畫室繼續學習的想法。他開始認為需要去接觸一下好的作品，看看別的藝術家怎樣工作，因為那樣，他才可以發現自己的缺陷，才能學會怎樣畫得更好。西奧來信邀請他去巴黎，但梵谷心裡明白，他還沒有成熟到可以冒著被一盆冷水澆滅的風險，到人才濟濟且技藝領先的巴黎去。他的作品現在還太幼稚、太粗陋、太淺薄。倒是海牙離這裡只有幾個小時的路程，在那裡他可以得到古比爾公司經理、他的朋友特斯提格（Hermanus Gijsbertus Tersteeg）先生和他的親戚安東‧莫夫的幫助。他認為也許在海牙定居比較合適。於是他寫信徵求西奧的意見，他的弟弟寄來了火車票錢作為對他的答覆。梵谷慶幸自己擁有弟弟的理解和支持，他立刻帶上自己的畫作坐上了前往海牙的火車。

　　赫爾曼·特斯提格先生是海牙美術學校的創始人，也是荷蘭最著名的畫商。全國各地的人在選購畫的問題上都要來請教他，要是特斯提格先生說了哪一幅油畫好，那他的這個意見便是最後的定論了。特斯提格起初擔任古比爾公司的經理時，荷蘭那些新的年輕藝術家還分散在全國各地，是特斯提格依次寫信給他們每個人，讓他們全到海牙來會合，使這裡成為荷蘭藝術的首府。他希望恢復荷蘭繪畫在林布蘭時代曾享有的世界聲譽。特斯提格選中某些畫家並非因為他們的作品銷路好，而是在他們的作品中，他看到了那種預示著這些人將有可能成為偉大畫家的東西，在大眾理解這些作品前數年，他就收購了莫夫等人的畫作掛在自己公司的畫廊裡。他買他們的油畫，評價他們的作品，把他們引薦給畫家同行，鼓勵他們度過艱苦的歲月。可以說，是特斯提格先生對年輕畫家的培養讓荷蘭歷史上出現了眾多偉大的畫家。梵谷就是要去請求他的指點。

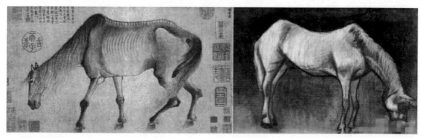

當梵谷遇見龔開：對比南宋畫家龔開的〈駿骨圖〉（左圖）和梵谷的素描水彩畫〈老馬〉（*OldNag*）（右圖），效果非常有趣，就像是東西方兩個不同時代、從未謀面的藝術家的默契交流。龔開（1222 —— 1304 年）是宋末元初詩

人、畫家，南宋滅亡後退出仕途開始隱居。他擅長畫人物山水，也善畫馬，他的用筆雄健厚重。梵谷的〈老馬〉則作於 1883 年，也就是龔開畫〈駿骨圖〉的五六百年之後，是梵谷學畫早期的素描水彩作品，現藏於荷蘭梵谷博物館。

特斯提格一向很喜歡梵谷，在梵谷調往倫敦的古比爾分公司時，他曾給那位英國經理寫過一封熱情洋溢的信推薦這個年輕人。雖然海牙的古比爾公司屬於梵谷的文生伯伯所有，但是特斯提格並不是那種慣於逢迎的人，他喜愛梵谷純粹是因為梵谷自己的緣故。終於，梵谷走進海牙的古比爾分公司，畫廊裡的店員們服飾整潔，舉止文雅。

牆壁上的畫裝在華貴的畫框中，背後套著價格昂貴的帷幔。

地上鋪著厚厚的、柔軟的地毯，梵谷認得出，連那些放在角落裡的不起眼的椅子也都是價值連城的古董。

現在的梵谷與八年前在倫敦古比爾公司上班的梵谷已經不一樣了，他想起了那些下班歸來的衣衫襤褸的礦工、俯身在石堆上的礦工妻子。他極想知道，那些畫著底層窮苦大眾的樸素的畫在這高貴的藝術殿堂裡是否能賣得出去。

不論如何，他慶幸自己沒有再沉浸在倫敦畫廊的淺薄又奢靡的貴族中間，他的離開至少讓他知道了他要什麼。

特斯提格在辦公室裡接待了梵谷，他已經知道梵谷的來意。「把你的臨摹作品拿給我看看。」特斯提格直截了當地說。梵谷在那沓紙中翻來翻去找出他在博里納日畫的第一批臨摹作品，特斯提格板著臉緘默不語。接著，梵谷又很快拿出他剛在

埃頓安頓下來時的第二批臨摹作品，這回所引起的反應也僅是偶爾地哼一聲。梵谷接著出示了第三批，這是他在動身來這裡前不久才完成的。這一回，特斯提格感興趣了。「這一道線條不錯，我喜歡這張的陰影處理，你取得了一點進步，不多，只一點點。你的作品表明你至少還是努力的。」

梵谷很受打擊，長久的痴迷換來的評價竟然只是努力而非才能，但他還是鼓足勇氣說：「我很想來海牙學習。您看行不行，先生？」特斯提格並不想對梵谷承擔任何責任，他只說：「海牙是個可愛的地方，我們這裡有很好的畫廊，有許多年輕的畫家。但這裡是否會比安特衛普（Antwerpen）、巴黎或者布魯塞爾好呢，那我可不敢說。」梵谷禮貌地告辭了，但他並沒有完全失去信心。他堅信只要經過長期的努力，他最終會畫好的。

第二天，梵谷來到了莫夫的家。莫夫的岳母就是梵谷母親安娜的姐妹之一。在這樣的家族中，親戚間的聯繫是很密切的，因而莫夫熱情地接待了梵谷。親戚間的客套寒暄只占去他們兩人幾秒鐘的工夫，他們立刻就談起了那個天底下唯一讓他倆感興趣的話題。莫夫這些時候一直在竭力避開其他的畫家，因為一個新的設想占據了他的腦海，那是一幅在薄幕中依稀可見的霧景。而現在他簡直不是在同梵谷討論這個設想，而是在向他傾吐自己的想法。

晚飯過後，梵谷拿出他那些臨摹品。莫夫用行家那敏捷而銳利的眼光把它們看了一遍。「畫得還不錯，」莫夫說：「作

為練習，這些畫對你是有幫助的，但是這些畫對這個世界沒有意義，你只是在模仿，梵谷，真正的創造是自己做出來的。如果你想要創造，就到生活中去，畫出你看到的東西，永遠不要模仿。你有沒有自己畫的寫生？」梵谷想起特斯提格對他自己畫的那些習作所說的話，盤算著是否把它們拿給莫夫看。最終提升畫技的渴望戰勝了他的尊嚴，他回答：「其實我一直在畫人物習作。我畫了一些博里納日的礦工，但是還不太好。」莫夫說：「讓我看看。在那樣的地方你應當能捕捉到一些真正的東西。」莫夫拿了一張上面畫著一個勞動者形象的習作，站起身把它與自己最近在畫的油畫上的一個人物草圖並排放在一起。「嗯，這幅圖可以這麼畫，這麼畫更好些！」他一邊嚷著，一邊拾起一支畫筆，調整了一下光線，他看著梵谷的畫作眼神裡充滿了力量，拿著畫筆的手腕輕快靈敏。「這就好些了，」他說著走到梵谷身邊，「你的路子走對了。你那些素描還是初級階段，不過至少是真實的。而且，說真的，它們具有某種我很少見到的生命力和節奏感。聽我的，你不要再臨摹了，雖然現在你的寫生還不太好，不過在畫畫時還可以不斷地改進，趕緊開始用顏色作畫，越早越好！」

梵谷覺得這是這些天來聽到的最好的消息了，同時，他從莫夫的修改中看到了自己提升的空間。他鼓起勇氣說：「我準備遷居到海牙來繼續畫畫，莫夫大哥，請你在有空的時候幫幫我好嗎？我並不要你費多少事，就像今天下午這樣給我看看你

的習作就行。我會非常感激的。」莫夫認真地打量了一下畫室裡所有那些未完成的油畫。無論從工作中抽出多麼少的一點時間，他也只願意同家人一起度過，莫夫開始猶豫了。對別人態度的變化一向十分敏感的梵谷，馬上就意識到了這些。「我太忙了，」莫夫說，「我沒有時間幫助別人。藝術家只能是自私的，他不得不保護自己每一秒鐘的工作時間。」梵谷央求道：「我不會成為你的累贅，我可以保證做到這一點。」莫夫考慮了很長時間，他知道對初學者提意見除了惹人罵外，不可能得到別的什麼。但是，梵谷是他的小舅子，他的油畫又是由文生伯伯和古比爾公司收購的，而且在這個年輕人身上的那種樸實而強烈的熱情中好像有什麼東西吸引著他，因此他最終答應了。

安東・莫夫（1838—1888）

荷蘭現實主義畫家，海牙畫派的領頭人。他的畫作對農民和牧羊人的描繪深受美國民眾喜愛。他的代表作有〈變化的牧場〉（*Changing Pasture*）、〈海灘上的晨騎〉（*Morning Ride on the Beach*）。

在海牙的潦倒與成長

梵谷回到埃頓的家中，晚飯時，他告訴家裡人莫夫已同意收他做學生。他的母親安娜非常高興：「你一定要聽莫夫的話喔，」她說，「他比你有經驗。」在埃頓待了沒多久，梵谷就來到了海牙這個荷蘭乃至歐洲的藝術大都市，現在的海牙在梵谷眼裡已經和他初次到海牙時全然不同了。他用西奧給他的每個月一百法郎中的十四法郎租下了一間房子，之後買了一張結實的飯桌、兩把椅子和一條毯子，晚上他就裹著這條毯子睡在地上，他想用剩下的錢多買些畫筆和紙，要是按照莫夫表哥的要求畫風景，買顏料的錢可不是一筆小數目。

梵谷又一次來到莫夫的畫室時，莫夫正興致勃勃地著手畫一幅大型油畫，一縷頭髮從他的前額直垂到眼睛上。他正開始實行他今年的宏大計劃，那就是為一家沙龍畫一幅最出色的油畫。莫夫和他的妻子婕特對梵谷前來海牙這件事本來是極為懷疑的，他們知道，幾乎每個人在其一生中都或遲或早會產生想當一名藝術家的念頭。即便如此，莫夫還是耐心地問清了梵谷的住處，並在得知他還沒有買床時慷慨地給了他一百個荷蘭盾，但是怕心高氣傲的梵谷不願意接受，又補充說：「這是我借給你的，每個人都有需要別人幫助的時候。睡好覺才能好好畫畫。」

不管後來他們二人的關係發生了怎樣的變化，但至少在這時，莫夫確實給了梵谷很大的幫助。他拿起一隻畫箱，裡面有

水彩顏料、畫筆、調色盤、調色刀和畫用油，說：「我來給你示範一下在畫架前怎麼拿調色盤吧！」他教給梵谷一些基本技法。這大概是梵谷第一次正式地學習畫畫，由於投入和用心，梵谷很快就領會了他的意思。同時，莫夫還把梵谷提名為布爾克利沙龍的臨時成員，這意味著梵谷每週可以到那裡免費畫幾個晚上的模特兒，還能結識一些別的畫家。

在莫夫表哥的建議下，梵谷又買了窗簾來調節畫室的光線。他付了房租，又把那些在北布拉邦畫的素描釘在牆上。雖然他知道這些畫是賣不出去的，而且也不難看出上面的缺陷，但是這些畫蘊含著一種生命力，它們是某種激情的產物，他希望在他畫水彩和風景時也能保留這種熱情。

在布爾克利沙龍裡，梵谷認識了德·鮑克（Théophile de Bock），他是個很有魅力的人。鮑克有教養，舉止討人喜歡，有固定收入，為人處世很隨和，沒有什麼事能把他激怒或使他興奮，而且他的穿著打扮十分講究，簡直是處處與梵谷形成對比。

一天，鮑克邀請梵谷去他家裡喝茶，他說：「我想給你看看我的近作。從特斯提格剛賣出我的作品到現在，我又有了新的進展。」梵谷來到鮑克富麗堂皇的家，看著掛在牆上的巨幅水彩畫，不禁猶豫起來，這風景畫得不壞，可也不算好，就像德·鮑克本人那種隨便的性格。他也不知道，一個尚未入門的新手該如何評論一個已被社會承認的畫家的作品。

　　儘管這畫是那種一眼就能辨明優劣的作品，但他還是細細地看著。

　　在鮑克的催促之下，梵谷說：「畫中能看到你對風景的感受，可是畫上的人物不真實。」梵谷很喜歡鮑克這個人，而且想和他成為朋友，但梵谷那種不願違背客觀事實的藝術家的良心占了上風，這使他無法緘口而不加以批評。鮑克卻不以為意，他隨口說道：「可是我無須為人物多費力氣啊，這是一幅風景畫不是嗎？」梵谷其實想說的是，他畫中的人物沒有熱情，像是靜止在那裡，而這是現實世界裡不會發生的。發覺鮑克其實無心聽取自己的意見，梵谷寒暄了幾句便默默地走回了他簡陋的家。

　　梵谷打算好好佈置一下自己的房間，他需要請模特兒到這裡來讓他畫，而模特兒要有好的狀態就必須是在一個讓人愉悅的環境裡。莫夫和梵谷都認為人物是最難掌握的，只有把人物畫好，一個畫畫的人才能成為一個畫家，而且到了這時，無論他再畫什麼都應呈現出畫面中應該有的生命力。梵谷把床推到牆角，藏起烹飪用的東西，他要把這個地方徹底變成畫家的工作室而不是住房。西奧這個月還沒寄錢來，不過他還有從莫夫那裡借來的幾個法郎，他用這些錢雇了模特兒。

　　他回畫室後不多一會兒，莫夫就來訪了，這讓梵谷措手不及。他問梵谷錢還夠不夠，梵谷不願成為表哥的累贅，就說夠了，其實他兜裡只剩一個法郎了。然後莫夫用了一個小時教他

如何塗水彩，如何再把顏色洗掉。梵谷手忙腳亂，搞得一團糟。莫夫卻不責備他，說：「你不要為此擔憂，在你學會用畫筆之前起碼得畫壞十張畫呢！讓我看看你在埃頓後來畫的那些素描吧！」梵谷連忙取出畫稿。莫夫就是這樣一位高明的老師，他可以一針見血地指出每件作品的基本弱點。他從不是說完「這不對」就住口了，而總是親身示範，再附上一句「照這樣再試試」。梵谷聽得很仔細，因為他知道莫夫對他談的這些看法和莫夫在把自己的油畫畫壞時會想的一樣。他從心底里感激莫夫，這是他入門的第一位導師。「你有畫畫的能力。」莫夫表揚他說，「你畫了一年的素描對你大有益處。要是特斯提格不久就來買你的水彩畫，我絕不會感到驚訝。」

　　梵谷開始一刻不停地作畫，畫紙和畫筆用得很快，他幾乎把所有的錢都投在了這上面。新的一個月已經過去好幾天了，可西奧的那一百法郎還不見寄來。梵谷在口袋裡找到一枚郵票，這使他得以給弟弟寫封信，求他繼續寄生活費，至少寄來夠他吃飯和必要時雇模特兒的錢。三天來他沒吃一口東西，但仍舊上午在莫夫那裡畫水彩，下午在施粥所和三等車候車室寫生，晚上或去沙龍，或去莫夫的畫室作畫。他害怕莫夫覺察到他窮困的處境而放棄他，雖然他明顯感覺到莫夫開始喜歡他了，但如果他生活的困難開始干擾莫夫作畫的話，他的表哥肯定會毫不猶豫地把他拋開的。他不怪表哥，每個稱職的藝術家不是都應該把藝術視為自己的第一生命嗎？但是胃部的隱隱

作痛令他回憶起在博里納日的日子。他隱約覺得他得終生挨餓了，永遠也得不到片刻的舒適和安寧。

這天，他硬著頭皮去見特斯提格，希望能借到十個法郎。因為在海牙有半數的畫家都是由他資助的，但是當天特斯提格有事到巴黎去了。梵谷空手而歸，由於發燒，他連鉛筆都握不住，他是因為不能畫畫才尋求別人幫助的。

第二天，他拖著病弱的身子又來找特斯提格，因為他實在不知道該去找誰。特斯提格曾答應西奧照顧梵谷，他借給梵谷二十五法郎，並承諾有空就去梵谷的畫室看看，等梵谷的畫作成熟了他便會收購幾幅，讓梵谷可以自己養活自己。有了錢，梵谷在肉體上似乎得到了滿足，但在精神上他還是感到空虛和憂鬱。他不知道自己什麼時候才能賣出一幅畫，也不知道自己什麼時候才能有一個家，他已經快三十歲了。

這樣想著，他來到一個酒館，點了最便宜的酸葡萄酒，一邊喝一邊想著自己的未來。在他隔壁坐著一個三十歲左右的婦女，雙手粗糙卻也不乏美麗。他便開口問道：「你怎麼也是一個人？」那婦女回答：「我剛做完一天的活兒，來這裡歇一歇。」在後來的交談中，梵谷得知她是一個苦命的女人，名叫克萊西娜（Clasina Maria Hoornik），她白天給人家洗衣服，晚上就去街上招攬客人。她有幾個孩子，還有一個老母親也在幫別人洗衣服。梵谷同情她，便提出要出錢請她做模特兒，錢不多，但也算是她的外快，至少她只要坐在那裡就能拿到錢。克萊西

娜爽快地答應了，她覺得梵谷是個好人，而且她也確實需要錢
來養活自己。從此，梵谷便可以用不多的錢雇到模特兒了，他
們兩人都對這個決定很滿意。

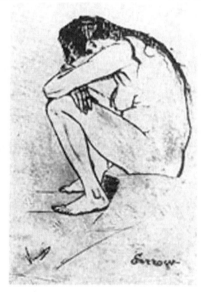

梵谷筆下的克萊西娜〈憂愁〉（*Sorrow*）

　　這個月又過了幾天，西奧的一百法郎終於寄來了，特斯提
格也到梵谷的畫室來看了他幾次。他看得出梵谷在進步，不過
對於起步這麼晚的畫家來說，梵谷還需要再訓練一點日子。他
鼓勵梵谷也要對西奧負責，他不得不一次次地向梵谷提起應該

早一些獨立作畫，不要再靠西奧接濟，因為西奧也該顧及自己的家庭生活。其實梵谷何嘗不知道這些呢，只是他自己也說不準什麼時候特斯提格才會收購他的畫。不過這時，他們兩人的關係還很好。

下午，鮑克帶了一個模特兒來到梵谷的畫室，這樣梵谷就可以省下一次畫模特兒的錢了。他們倆專心致志地畫起來，對作畫的熱情和投入是藝術家們的共同點。畫完之後，他們又互相討論起來，接著再一次產生了分歧。梵谷覺得鮑克畫中的人物畫得很像，但就只彷彿一個假人站在那裡；而他再看看自己的畫，覺得能看出畫中人的腸子中有食物在流動，這就是他要的效果。鮑克卻認為，他要讓欣賞他的畫的人看到的是樹林中的薄霧、雲彩背後泛著紅光的太陽，他並不想讓他們去看什麼腸子。

無論如何，梵谷知道鮑克的畫能賣出去，而他也實在不想一直靠弟弟接濟，於是在鮑克走後，他偷偷地模仿鮑克的畫法創作了幾幅作品，他真的不喜歡它們，可是他不知道除此之外，他到底該怎樣才能快點成為一個畫家。

莫夫依然隔幾天就來探望梵谷，也教梵谷一些技法。

這次他一進門就看見了梵谷模仿鮑克的畫作，他厲聲喝斥梵谷，說他不該迎合淺薄畫商的口味，他希望梵谷成為一個有良心的藝術家，要讓懂畫的人自己來找他。這猛的一擊讓梵谷徹底醒悟過來，他一直以來的猶豫就是因為沒有人讓他相信他

可以按照自己的路走下去，他的畫技很難提高，是因為別人的意見常和他的本意相違背。而如今，莫夫肯定了自己的路線，那就是說他可以按自己的想法發展，不用在意別人的看法了。梵谷激動得要跳起來了，他緊緊握著莫夫的手，說：「謝謝你，我就是需要這樣的一擊把我拍醒。」也許沒有莫夫，我們就沒有偉大的梵谷了。

莫夫當晚舉行了一個小型晚會，許多藝術家聞訊而來。其中有韋森布魯赫（Jan Hendrik Weissenbruch），他因為對別人作品的毫不留情批評而素有「無情之劍」之稱，鮑克也在那裡。梵谷也應邀前往，就是在那裡他遇見了生命中的另一個支持者。

一向恃才傲物的韋森布魯赫看見穿著寒酸的梵谷走進來，便主動上去打招呼，說：「你的叔叔們賣畫的錢能供起所有荷蘭人穿衣服，怎麼也不給你錢讓你吃好穿好？」梵谷卻不在意，說：「他們和你一樣，認為藝術家應當挨餓。」韋森布魯赫並不罷休，繼續挑釁道：「他們是不看好你，如果他們覺得你會是個好畫家的話，他們肯定搶著來支持你作畫的。」梵谷最厭惡別人玷汙自己的藝術夢想，他憤然離去，卻被韋森布魯赫攔下了。韋森布魯赫轉而嬉皮笑臉地說：「好，有膽量，相信我，一個受過窮又有膽量的年輕人才能成功，你成名的日子總會到來，但是別著急，一個天才的藝術家不到六十歲是畫不出好作

品的。」梵谷吃了一驚，但還是轉身離開了，他知道，要靠韋森布魯赫幫助是絕對不可能的。因為韋森布魯赫不僅希望藝術家挨餓，也希望藝術家受精神的折磨，只有這樣才能成為好藝術家，他的觀點就是這樣奇怪。

梵谷在海牙安頓好之後曾寫信給柯爾叔叔（即柯尼利斯叔叔，Cornelis 的暱稱），告知他自己在海牙的近況並且邀請他有空過來看看。柯爾叔叔擁有阿姆斯特丹最大的一家畫廊，他常來海牙為自己的店挑選畫作。這個週末，他就來到了梵谷的畫室。柯爾叔叔看起來很高興，他一輩子收購別人的畫作，梵谷若是成為畫家，他便能把自家人的畫作掛進自己的畫廊了。他細細地看了梵谷的作品，梵谷拿出僅有的劣質奶酪和麵包來招待柯爾叔叔。

梵谷的確是有才能的，柯爾叔叔看了幾幅他畫的風景畫，覺得很有意思，便告訴梵谷，若他畫出十二幅這種風格的阿姆斯特丹風景畫，他便能收購這些畫，讓梵谷自食其力。這可是梵谷收到的第一個訂單，他非常激動，送柯爾叔叔去車站後，他就開始期待莫夫的到來。他此時尤其需要莫夫的指導，而莫夫好久沒有來看他了。倒是特斯提格到梵谷的畫室來過幾回，可是每一次他都說，梵谷很有希望，但要再努力才能夠得上讓他收購畫作。梵谷也暗自著急，卻毫無辦法。夢想和現實有時候就是這麼遠，可是梵谷始終沒有放棄。

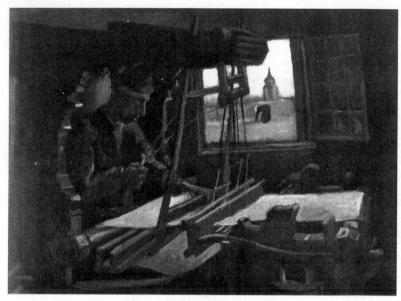

靠著窗景的織工

（*Weaver near an Open Window*）

沉重的打擊

　　這一天，特斯提格又來到梵谷的畫室。因為梵谷來到海牙已經很久了，等待梵谷成功已經讓他漸漸失去了耐心，尤其是他的好友西奧還每個月寄錢給梵谷，特斯提格知道這讓西奧很難開始自己的生活，比如說娶妻生子。特斯提格不解地搖搖頭，又看了看那些水彩畫，說：「我不懂，你的作品怎麼還跟你初來海牙時一樣粗糙。你如果努力，那些缺點早就應該消失了。你真的用心了嗎？你不要責備我苛求你，天曉得我多麼想

買你的東西，我盼望看到你自力更生。我認為西奧不應該這麼……但你的作品不夠成熟我是無法收購的，這樣的畫要我怎麼買呢？你又不是在乞求施捨。你明白我的意思嗎？」梵谷很沮喪，他心中對西奧的愧疚絕不比特斯提格對西奧的心疼少，他迫切地需要莫夫表哥告訴他該怎麼辦。

可是這幾天，莫夫全心全意都投入在作畫上，這幅畫的難度很高，也許會消耗莫夫幾個月甚至半年以上的精力。他每天行色匆匆，往返於顏料商店和家中，有一次在路上碰到了梵谷，他也沒跟梵谷打招呼。梵谷一直沒想明白是不是自己有什麼地方得罪了莫夫，直到有一天，挑剔的韋森布魯赫來到了梵谷的畫室，這可是極少的事情。他告訴梵谷，是莫夫讓他到這裡來的，莫夫想聽聽他對梵谷畫作的看法。梵谷忍不住把心中的疑問傾吐出來，韋森布魯赫說，莫夫在專心畫畫時都是這樣，對誰都不理。不過，韋森布魯赫帶來一個壞消息，那就是莫夫確實開始懷疑梵谷的能力了。也許是特斯提格對莫夫說了什麼，畢竟莫夫一向尊敬這位提拔過自己的先生。這一消息對梵谷來說無異於晴天霹靂，一直以來，莫夫是最看好他的，然後是韋森布魯赫，就連特斯提格曾經也相信自己能成為大畫家。可是如今，這些支持他的人全都遺棄了他，梵谷覺得世界要崩塌了，他心中的夢想讓他那麼孤單，他甚至懷疑自己是不是又錯了。

　　梵谷把這些事都告訴了唯一願意聽他講話的克萊西娜，克萊西娜是梵谷能僱用到的最便宜的模特兒。梵谷每天都要畫人物，要買彩筆和紙張，就算他不添置任何個人用品，吃飯也是個大問題。離月底還有一個星期，在他完全沒有錢付給克萊西娜之後，他又餓了五天肚子。梵谷唯一擔心的是雇不到模特兒就不能開始作畫，那麼離他賣出畫的日子就更遙遠了。克萊西娜並非狠心，但她需要梵谷付費，因為她自己也需要錢吃飯，如果梵谷沒有錢給她，她就又得去給別人洗衣服。而事實上，她給梵谷當模特兒的日子裡，還給梵谷做飯，她已經貼給梵谷不少錢了。

　　無奈之下，梵谷只得又去找特斯提格。特斯提格已經對梵谷喪失了信心，他對梵谷說：「西奧每個月給你寄來他薪水的一半，你為什麼就不珍惜，不省著花呢？雇模特兒需要錢，那你就去畫牛羊啊，它們又不會向你要錢。說實話，我這麼多年來從沒看錯一個藝術家，你根本就不是一塊當藝術家的料。梵谷，我是為你好，去幹別的什麼吧！以後你成功了，你會感激我的。」梵谷這時已經餓得頭暈眼花，克萊西娜也是如此。他已經無法去和特斯提格爭論，也無法維護他藝術家的尊嚴。他只是卑微地說：「我也許不能成為一個藝術家，可是看在老朋友的面子上，求您借我十個荷蘭盾，下個月西奧的錢一寄到，我就會還給您的。」特斯提格不再看他，只是讓僕人丟給他十個荷

蘭盾。梵谷決定，還了錢，他永遠不會再見特斯提格。

　　梵谷買了些黑麵包和馬鈴薯回家交給克萊西娜，就立刻來到莫夫的畫室。莫夫正在注視著自己剛剛完成的新作，他疲憊地蜷縮在凳子上，像是剛打完一場艱難的戰役。梵谷怯怯地叫了他一聲，莫夫才注意到他。梵谷不忍心在這時候打擾莫夫，卻忍不住問他，為什麼這些日子拒絕去看自己。莫夫仍舊虛弱地坐著，冷冷地說：「我不滿意你，梵谷。你應當自食其力。你不應該用到處行乞的做法給梵谷家族的人丟臉。」梵谷意識到，特斯提格對莫夫說了他幾次借錢的事。梵谷眼中透露出哀傷，他也是那樣一個心高氣傲的人啊！但是他還是繼續問道：「那你是放棄我了嗎？」莫夫閉著眼睛點點頭。

梵谷在海牙畫的風景畫〈沼澤地〉
（*Marshy Landscape*）

梵谷克制住內心複雜的情感，說：「那我們握握手吧！表哥，謝謝你幫了我這麼多，我們以後還是朋友、親人。」莫夫微微睜開眼睛，說：「別往心裡去，梵谷，以後你要是有什麼困難，我還是會幫助你的。你帶畫來了吧！給我看看。」他拿起梵谷帶來的畫，沮喪地說：「你的畫完全不對，以前是我沒看出來。我把你畫中的粗野當成了力量。你若還想作畫，就全部重新開始，角落裡有幾個石膏，你去畫它們吧！」

梵谷看著那些冰冷的石膏，看不出任何熱情，可是他想與莫夫表哥修好，便獨自默默地去畫了。

莫夫睡了一覺醒來，看見梵谷的畫作，又是一頓批評，他責備梵谷為什麼不能把石膏按照它們原來的樣子畫出來，就像初級美術學校裡老師們的教導一樣。梵谷再也忍不了了，他說：「表哥，我必須按我自己的氣質和個性去表現事物。我應當按我看到的而不是你看到的樣子去畫。」莫夫不再看他，冷冷地說：「我不願意和你再有任何關係了。」就這樣，梵谷人生中的第一位導師拋棄了他，同時，他也失去了一位在海牙的親人。

梵谷走回自己的畫室，覺得自己是個被世界放棄了的人，那些曾經支撐著他一步一步走到今天的人全都離開了他，只有西奧，他不敢想，西奧會不會有一天也放棄他，那樣，他活在這個世界上就真的什麼意義也沒有了。他推開畫室的門，發現

克萊西娜倒在地上，梵谷慌了，連忙把她送往醫院。醫院的醫生用奇怪的眼神瞥了一眼梵谷，告訴他，克萊西娜如果不立刻住院，就活不過這個月。長期的飢餓已經把克萊西娜的身體搞垮了，她還做洗衣工，每天回家時腰都直不起來，雙手也潰爛得不成樣子。更可憐的是，在她接不到洗衣服的工作時，她就得去街上接客，那完全毀了她的身體。梵谷想起自己的第一批訂單，他認真地告訴醫生，他會為她付清全部住院的費用。

接二連三的打擊已經讓梵谷完全崩潰了，他支撐著身體走回畫室，那裡冷冷清清的。沒有一個人來看他，也沒有一個人管他，就連一直關心他的克萊西娜也住進了醫院，他該怎麼辦呢？梵谷想結束這痛苦的生命了，可是他還要畫出十二幅風景畫呢，不然克萊西娜就會死的，他想著想著就昏睡過去了。

一個色彩專家的偶然發現可能會改變我們對梵谷作品的看法。有傳言說梵谷是色盲，這個傳言也一直被大家用來解釋為什麼他對色彩的運用會如此大膽。日本醫學專家淺田一憲在一次關於視覺缺陷的演講上說，他為了讓自己對視覺缺陷有更好的理解，就站在一個被照亮的房間裡觀賞梵谷的畫，他發現這幅藝術品轉化為另一幅更好的藝術品了。他現在再看梵谷的畫都會透過專門給色盲用的眼鏡。在視覺有缺陷的人的眼裡，梵谷作品中不協調的顏色、變形的線條都不見了，每一幅畫中的線條都是如此精緻，每一個陰影都恰到好處。

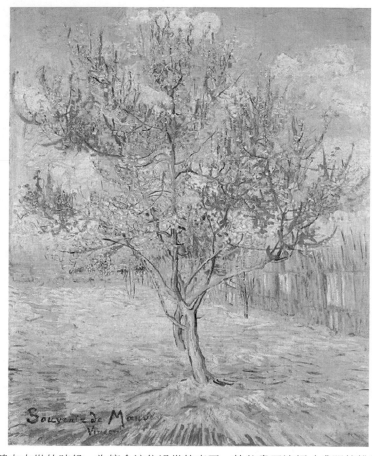

在莫夫去世的時候，為懷念這位過世的表哥，梵谷畫了這幅〈盛開的桃花〉（*The Pink Peach Tree*），並題寫了詩句「只要活著的人還活著，死去的人總還活著」。桃花在陽光下欣欣向榮，不但沒有一絲死亡的氣息，反而更讓人感受到生命的可貴。

第 4 章　在苦難中堅持

建立一個家

克萊西娜在醫院裡得到了良好的照顧，梵谷每天都會煲湯送到她面前。白天的時候，梵谷多半時間是留在醫院陪克萊西娜說話；到了晚上，他就拖著疲憊的身體在家作畫。不過，這個過程並沒有像成熟的畫家作畫那麼容易。梵谷的每一幅畫作都要有十幾幅練習，他小心翼翼地作畫，力圖讓自己的畫跟隨自己的感覺，同時又不至於太特立獨行而被退貨。這是他的第一筆訂單，對梵谷有至關重要的意義，還關係到克萊西娜的醫藥費，萬萬不能搞砸。梵谷只好不斷地壓縮自己的睡眠時間，但絕不耽誤陪伴克萊西娜。在梵谷心裡，克萊西娜已經是他身邊最親近的人了。

克萊西娜看著梵谷做的一切，也非常感動。他們決定結婚，決定一生互相扶持。

一天，克萊西娜的醫生告訴他們，克萊西娜懷孕了。這個消息讓梵谷又驚又喜，雖然這並不是他的孩子，但是有什麼關係呢？這是克萊西娜的孩子，是他的妻子的孩子，善良的梵谷只剩下了高興，他覺得自己要當父親了，這個孩子就是自己小家庭生活的開始。這雖然不是克萊西娜的第一個孩子，但是她看著梵谷這樣忙前忙後，頓時覺得自己和梵谷就要成為這個孩子真正的父母，開始所有人都會有的家庭生活，不禁高興極了。其實，克萊西娜本不奢望與梵谷結婚的，可是梵谷的堅持

讓克萊西娜覺得非常幸福，她覺得好生活就要開始了。

懷著對美好生活的憧憬，克萊西娜的身體漸漸好了起來。幾天後，梵谷寄出了柯爾叔叔預訂的十二幅水彩畫，又過了許久，終於收到了畫作的酬金。他連忙到醫院交上了克萊西娜的住院費用，因為克萊西娜就要在這個醫院生產，梵谷不敢怠慢，又把僅剩的二十個法郎交給了醫生。於是舊事重演，先是咖啡和黑麵包，然後只剩下黑麵包，然後就是開水，最後發燒、衰竭和昏迷接踵而至。克里斯汀為了腹中的孩子就回了娘家，在她娘家吃飯，但是娘家也已經沒有一點食物可以剩下來帶給梵谷。梵谷終於挨不下去了，他從床上爬起來，神思恍惚地走到了韋森布魯赫的畫室，希望能夠借到一些錢。

韋森布魯赫非常有錢，但是他堅持認為，貧窮和困難是藝術家完成不朽作品的第一步。梵谷聽了太多這樣的話了，他簡直要和韋森布魯赫吵起來，這時韋森布魯赫卻告訴梵谷：「如果我把你當作一個毫無能力的庸才的話，我就會給你二十五個法郎像打發乞丐一樣把你打發走了。可我是把你當作一位同行來尊重的。我準備送給你一件用多少錢也買不到的禮物。在海牙，除了莫夫，我還從來沒有給過第二個人。過來，你來看看這幅習作。這就是我準備完成草圖和設色的方法。」一個小時後，梵谷精神振奮地離開了。就在這短短的時間裡他所學到的東西比在美術學校待上一年所學的還要多。他走出好遠才想起自己餓著肚子、發燒生病卻又身無分文的處境。

　　這天在路上，梵谷遇到了莫夫，他連忙追上去向莫夫道歉，懺悔自己當時在莫夫畫室的輕狂舉動，他請求莫夫再到自己的畫室裡看一看，因為他深信一個人一定需要旁人的意見和幫助才能取得進步。可是，莫夫似乎並不理睬他了。梵谷不斷地追問，這才知道，原來莫夫知道了他和克萊西娜的事，不僅是莫夫，全海牙的人都知道了。

　　在他們眼裡，克萊西娜只是梵谷的情婦，他們絲毫無法理解克萊西娜和梵谷在苦難中相互依賴和扶持的事。海牙的畫家和畫商們憤慨不已，他們知道梵谷還在靠西奧的接濟生活，不勤習作畫，卻在想方設法包養情婦，而這個情婦並不是什麼好人家的姑娘，而是做著上街接客的卑賤工作。他們不再與梵谷有來往，就連遠在阿姆斯特丹的柯爾叔叔也寄來了信，要退掉在那十二幅水彩之後又預訂的六幅畫作。梵谷知道，自己剛剛有起色的藝術生涯就這樣斷送了。但是他沒有放棄，他一直都相信自己會成為一名偉大的畫家，只是此後很長一段時間，他又得完全依靠西奧的接濟度日了。

　　梵谷寫了一封充滿感情的長信，向西奧說明一切，懇求西奧諒解他、不要拋棄他。西奧提出很多反對的理由，但卻沒有譴責他們，他也提出了勸告，但沒有暗示如果他的勸告不被接受他就不寄錢了。在信尾西奧說，儘管他不贊成這件事，但是他請梵谷放心，他還會像以前一樣幫助他。

六月初，梵谷陪著克萊西娜到醫院分娩。小孩從晚上九點一直到半夜一點還沒生下來，醫生只好動用手術鉗。

嬰兒一點都沒有受傷，克萊西娜卻是受罪不少。但她並不感覺辛苦，因為梵谷已經和她說好，等她身體好些，就在自己的畫室旁邊租一所房子，把她和孩子接來和自己同住。

隔壁的這所房子要大得多，有工作室、起居室、廚房、套房和頂樓的臥室。雖然這所房子比舊房子每週要多收四個法郎，但是家人的增多讓梵谷不得不換進更大間的房子。西奧給梵谷寫信說他又提了薪，所以梵谷以後可以每月收到一百五十個法郎。於是，梵谷立即把新房子租了下來，以便克萊西娜一出院就能和孩子住上乾淨舒適的房子。

搬家的時候，克萊西娜的母親也來幫忙。克萊西娜出院時看到這所房子，不由自主地把每個角落都看了個遍，梵谷比以往任何時候都更加強烈地意識到像她這樣的人是應當藉由正派人的同情、憐憫和愛的撫慰來感化的。她雖然貧窮，卻勤勞、勇敢、善良。「她從沒有見過純潔美好的事物，」梵谷自言自語，「那她自己怎麼能變得純潔美好呢？」克萊西娜的身體還是很虛弱，不能做家務事，所以梵谷把一切都承擔起來。鋪床、生火、打掃衛生，雖然很累，但是他覺得彷彿他和克萊西娜以及孩子已經在一起生活了許久，他已經習慣了這個環境似的。

克萊西娜的身體逐漸恢復之後，梵谷懷著一種從未有過的

恬靜心情重新回到工作中去了。有了自己的家庭，感覺著這個家庭的忙亂與節奏讓梵谷覺得非常美好。和克萊西娜在一起生活給了他繼續畫下去的勇氣和力量。只要西奧不拋棄他，他確信自己能夠成為一名優秀的畫家。

　　幾天後，特斯提格來到梵谷的新家，他責備梵谷的瘋狂舉動，又揚言要寫信告訴梵谷的父親。梵谷卻不害怕，他認為和克萊西娜在一起名正言順，而他正準備等克萊西娜再好一些就寫信邀請父親來這裡做客。特斯提格走了，臉上帶著茫然的表情。外界第一次真正的打擊還是由韋森布魯赫帶來的。一天下午他若無其事地信步走進來，想看看梵谷是否還活著。他進門首先看到了克萊西娜，梵谷走近妻子和孩子，帶著保護者的神情站在她們旁邊，韋森布魯赫瞥了他們三人一眼，說：「你們三個真是一個絕妙的主題，我倒是願意把你們畫下來，就叫做『聖家族』。」「聖家族」是一幅畫著聖母瑪麗亞、耶穌和約瑟夫的畫。梵谷在這話裡聽出了無限的諷刺。

油畫之路的開始

　　梵谷用水彩畫了大量的街景，他發覺這種繪畫方式頗適合於表現那種迅速產生的印象，但是卻沒有深度和厚度，也不具有表現他需要描繪的事物的那種特性。他嚮往畫油畫，可又不敢動手，因為他聽說許多畫家都是由於事前未學習畫油畫就著手去畫，結果把自己毀了。

　　這時，西奧到海牙來了。西奧二十六歲了，現在他已成了一個精明強悍的畫商。巴黎的古比爾公司經營權交棒給了古比爾的女婿布索德（Léon Boussod）和瓦拉東（René Valadon）。儘管他們仍然留用西奧，但美術品的買賣已和在文生伯伯經營下的大不相同。如今公司裡的美術品不管有無價值都按所能獲得的最高價格出售，而且只有那些成名的畫家才能得到贊助，雖然文生伯伯、特斯提格和古比爾公司都曾把發現和鼓勵新進的和年輕的畫家列為畫商最重要的職責，但現在的古比爾公司卻只向被認可的老畫家徵購作品。美術界的新人，諸如馬奈（Édouard Manet）、莫內（Oscar-Claude Monet）、畢沙羅（Camille Pissarro）、西斯萊（Alfred Sisley）、雷諾瓦（Pierre-Auguste Renoir）、貝絲·莫里索（Berthe Morisot）、塞尚（Paul Cézanne）、竇加（Edgar Degas），以及更年輕的圖魯斯（Henri de Toulouse-Lautrec）、高更（Eugène Henri Paul Gauguin）、秀拉（Georges Seurat）和保羅·席涅克（Paul Signac）等正在試圖另闢蹊徑，提出與學院派那些陳腔濫調截然不同的見解，然而沒有人聽他們的。

　　在那些革新者中，沒有一個人的油畫在古比爾公司裡展出或銷售過。西奧天天都在竭盡全力去說服古比爾公司的新股東展出新畫家的作品並招攬公眾來買，但股東們認為這些革新派是瘋子，他們的作品帶著孩子氣而且全然不講技巧。

　　西奧到海牙來除了收購畫作，最重要的目的就是勸說梵谷

不要和克萊西娜結婚。他倒不是嫌棄克萊西娜從前的職業，而是他無法理解為什麼梵谷要與一個和自己家的女傭氣質相似的女性結婚，要知道，在他們家族，個人婚姻可是家族大事，影響著整個家族的聲譽。梵谷向西奧講述了自己和克萊西娜的經歷，並表示，自己願意推遲婚期，直到自己能靠賣畫賺錢養家再娶她。西奧不再多言，他向來尊重梵谷的選擇。

在喝咖啡的空檔，梵谷向西奧說起了自己想要畫油畫的想法，西奧立即贊同，並主動提出供給梵谷他所需要的昂貴油畫顏料。西奧帶著梵谷到古比爾公司買油畫的顏料、畫筆和畫布。特斯提格對西奧既尊重又讚賞，一聽說他們的來意，就堅持要親自去查找所有這些材料。從古比爾公司出來的時候，他們看到遠處一隻漁船正要進港，附近的人們像是在歡呼，整個畫面充滿了生機和活力。梵谷告訴西奧，這就是他想畫的東西，西奧則表示，一定盡心盡力替梵谷賣出這樣的畫。

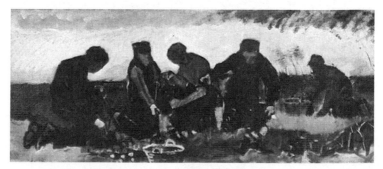

梵谷布面油畫〈挖馬鈴薯者（五人）〉
（ *Potato Digging (Five Figures)* ）

　　西奧一走，梵谷就動手試著用起油畫顏料來。他畫了三幅油畫習作，其中有一張，在菜地上有一個穿著藍色上衣的人在挖馬鈴薯。這是一片白沙地，有一部分已經挖過馬鈴薯，其餘的地面上依然覆蓋著一排排乾枯的稻草，間雜有綠色的野草。遠景是深綠色的樹和星星點點的屋頂。他看著自己的作品，非常開心，因為他肯定誰也不會相信這些畫是他初次嘗試的結果。

　　這天，韋森布魯赫又來到梵谷的家。梵谷想起以前的事，所以對他心有餘悸，沒想到韋森布魯赫卻自然又大方地和自己談畫，似乎已經忘記以前說過的話了。他看了梵谷的油畫作品，提出要以五法郎一件的價格買下五幅油畫，這個價格是柯爾叔叔收購價錢的兩倍。他告訴梵谷，這些畫值這個價格，甚至更高，畫商們總有一天會以五千法郎一幅的價格把他的畫賣出。說著，韋森布魯赫拿出二十五法郎，並邀請梵谷出去看演出。梵谷覺得，韋森布魯赫有時是個天使，有時又是個魔鬼。

　　第二天，梵谷給父親寫了一封信，信中附上了剛拿到的二十五法郎，邀請父親來家裡做客。一個星期後，父親就到了。他聽梵谷說了克萊西娜和孩子的事，並邀請他們一起到紐南的新家去看看，那裡有可愛的教堂和樸實的農夫。幾天後，父親返回家裡安慰妻子，他們兒子的情形並沒有他們想像的那麼糟。梵谷開始潛心研習繪畫，他常想起米萊的話：「藝術是一場戰鬥，獻身藝術是應當傾注心血、奮力拚搏的。」好的生活似乎就要開始，西奧信賴他，父母並沒有對克萊西娜持不贊成

的態度，而且海牙這裡也不再有人來打擾他，他可以完全自由自在地去畫自己的畫了。

可是好景不常，很快梵谷就意識到，油畫顏料貴得嚇人，而他塗顏料又那麼厚，他畫畫的熱情極高，速度極快，光是畫布也消耗了不少。而且，他才知道，嬰兒竟然需要買那麼多東西，克萊西娜也得不斷地服藥。這個家，簡直就是個永遠填不滿的無底洞，他老是得去買燈盞、鍋盆、煤和柴、蠟燭、被單、餐具，以及源源不斷的食物。每個月一百五十法郎依舊在月底到來之前就已經花光。梵谷只好又開始畫素描，那樣可以省下一筆顏料費。生活的困窘並沒有讓梵谷停下來，他也不敢停下來，他從小就是自尊心極強的人，其實他比任何人都更不願意自己成為西奧的負擔。

梵谷〈煎餅磨坊〉（*Le Moulin de la Galette*）

家庭的變質

　　克萊西娜始終不能理解梵谷對於繪畫的執著，她認為梵谷對繪畫是上了癮，並且這癮代價極高。但是，她並不過多干涉梵谷，因為梵谷本來和克萊西娜共度的就只是他全部生活的很小的一部分，他的大把時間和生命都獻給了繪畫。每天梵谷都早出晚歸，和畫板做伴的時間遠遠多於他和人接觸的時間，所以在和克萊西娜相處的日子裡，極少有不愉快。

　　可是這樣的生活也是短暫的。海牙的冬天常常有一連幾日的暴風雪，這樣一來，梵谷就不得不留在家中作畫了。家庭的負擔讓他再也請不起模特兒，他全部的指望就在於克萊西娜好起來時能繼續為他擺姿勢。可是，克萊西娜卻不這麼想，她認為她不再是從前那個孤身一人同時也自由自在的人了，對於這個家和這個孩子她有更多的責任。她每天要洗衣服、帶孩子、做飯，確實沒有時間和精力像從前那樣在梵谷面前一坐大半天。

　　梵谷也是一位體貼的丈夫，他每天早上五點就起來做家務，以便讓克萊西娜騰出時間給他當模特兒。可是克萊西娜還是不樂意，她從母親和鄰居那裡聽來，梵谷收留自己就是為了找一個免費的模特兒，只要梵谷有了錢雇別的模特兒，他隨時會把自己趕出去。這讓克萊西娜非常崩潰，甚至有時在勉為其難答應了梵谷擺姿勢後，她還會故意擺出些笨拙的姿勢，或者是在梵谷作畫時動來動去，讓他無法繼續畫。

　　久而久之，梵谷不得不花錢去僱用其他模特兒，而這意味著他們家庭的其他開支會被削減。克萊西娜不得不每週回娘家幾次，以減少梵谷這裡的餐食費用。可是，每次克萊西娜去娘家後回來，梵谷都會覺得她變了一些，那些消極、懶惰的習慣又回到了她身上。而他每次試圖勸說克萊西娜改掉這些毛病時，克萊西娜都會流著眼淚訓斥梵谷說：「你受不了我了，你是不是真的要把我趕出去？我就知道我只是你的免費模特兒。」這讓梵谷很傷腦筋。

　　又過了一段時間，克萊西娜已經不再做家務或是為梵谷縫補衣服了，她開始要求梵谷把買顏料的錢用來買食物，而如果她得不到新衣服，她就拒絕再洗舊的衣裳，讓她自己和孩子都穿得非常狼狽。她幾乎已經從母親那裡得到答案，確信梵谷遲早會拋棄身分低賤的她和孩子。既然如此，她又何必再為這個家庭賣命呢？她越發好吃懶做，每個月不到月底，就把梵谷的一百五十法郎花得精光。梵谷背負著對克萊西娜的責任，只能對著商店櫥窗裡的紙張和畫筆暗暗嘆息。

　　更加不幸的是，西奧寫來了信，說他在街上救了一個女病人，並且花了大把的醫療費為她治療，他是想要效仿梵谷，拯救那些內心純潔卻身陷苦難的人們。但是這同時意味著，他不再能夠保證梵谷每個月的一百五十法郎的開支。可想而知，克萊西娜回到了娘家，抽黑雪茄，喝松子酒，沒有錢，她便又開

始了去街上接客的生意。梵谷幾次到她娘家去找她，她都不願意跟梵谷回家了，她不停地挖苦梵谷，說梵谷連食物都賺不回來，還不如在街上接客的女人。

梵谷嘆著氣回家了，而克萊西娜心裡也非常難受，他們本來可以有一個多麼美好溫馨的小家啊！每次克萊西娜正想跑回家跟梵谷道歉時，她的母親就會出現，用極其惡毒的話語摧毀克萊西娜內心的純潔和美好。母親總是說：「你以為他真的會養你和你那不知哪裡來的孩子嗎？他不過是缺模特兒了，或者是想讓你回去給他洗衣服、做飯，而無論哪一種，你都得不到一分錢的報酬，你會餓死在那裡，他就是想把你耗盡了。」克萊西娜曾經是多麼信任梵谷啊，可是這時，她不再相信自己，也不再相信梵谷了，一種求生的本能讓她決定，就算明天會因為接客而死去，今天也要吃飽喝足。

悲慘離開

西奧再一次寄錢過來的時候，梵谷已經欠了許多債，食物、碗碟、顏料……債主們從前對梵谷的好臉色已經蕩然無存，之前甚至有一位債主登門，照著梵谷的鼻子上就是一拳。梵谷一個人睡在空空的床墊上，他以為自己就要這樣死去。

克萊西娜聽說了梵谷的境遇，連忙跑回家，她撲在梵谷床邊，看到梵谷已經奄奄一息。她四處張望，整個家裡沒有一片

麵包、一杯咖啡，她簡直不敢相信梵谷是怎麼活下來的。她忍著淚水，握著梵谷的手說：「以後我們好好過日子吧！你可不可以把一百五十法郎全都用作家用，這樣我們就可以生活下去了。」梵谷抱歉地看著克萊西娜，卻只能慢慢地說：「對不起，我不可以，如果我不再買畫紙，我這一生都不可能賣出一幅畫，那我怎麼靠自己養活你們呢？還有我的夢想，不畫畫，我沒有辦法活下去。」克萊西娜理解地點點頭，卻已明確地知道自己和梵谷就要分開的事實。

　　梵谷拖著虛弱無力的身體坐起來，告訴克萊西娜：「我想我得離開海牙一陣了。」克萊西娜還是點點頭，眼淚已經在她眼眶裡打轉。梵谷抱著最後一絲希望，說：「如果你願意，你可以和我一起去鄉下。」克萊西娜流下了眼淚，她看著梵谷說：「那我餓死了怎麼辦？」梵谷強烈的自責又開始了，但他還是說：「雖然我不知道西奧以後能給我寄多少錢，但是我想你不會餓死的……」

　　話還沒有說完，但他們倆這時幾乎都明白了，他們的家庭生活就要結束了。梵谷的紅頭髮耷拉在額前，他緩緩抬起頭來，說：「我從來沒想過會離開你。」克萊西娜握緊了梵谷的手，傷心地說：「其實我內心裡一直都相信你。我不怪你。只有分開，我們才都能活下去。」克萊西娜說完，轉身去買了些雞蛋，為梵谷做了一頓晚餐。

　　這天晚上，他們倆又來到了他們相識的那個酒館。他們每人要了一杯最便宜的酸葡萄酒，克萊西娜搖晃著酒杯，梵谷想起兩年前他就是這樣認識了那雙佈滿操勞的手的主人。克萊西娜帶著些自嘲，說：「他們就告訴過我，你會離開的。」梵谷看著克萊西娜的眼睛，痛苦地說：「我從沒想過要拋棄你。」克萊西娜放下酒杯，說：「這不是拋棄，梵谷，你從來沒有做過對我不好的事情。只是我和我的母親是一樣的人，人們有時需要按照自己的方式去生活。」

　　梵谷像突然想起了什麼似的，他告訴克萊西娜：「答應我，你不會再去街上做接客的生意，我會每個月給你寄錢，算是那個孩子的撫養費，我不是個好父親，但是我希望他不會過得比別的人差。」克萊西娜感動地說：「我答應你，只要有別的工作，我絕不再回去做那個生意。」梵谷和克萊西娜又坐了一會兒，終於一起走出了酒館，只是出門後，他們不再一起回到梵谷的畫室了。

　　梵谷寫信給西奧，說明了自己已經和克萊西娜分手，並且準備離開海牙的決定。西奧給梵谷寄來一百法郎，幫梵谷還清了所有債務。同時，梵谷還收到了母親的來信和包裹，包裹裡是一些菸草和一小塊她親手做的乳酪餅。梵谷終於要回家了，他這才明白，不管在外面漂泊了多久，家是他永遠的港灣。他要回家養好身體，重新開始畫畫，他得儘早開始，在海牙最後

的日子裡，他幾乎不曾動筆。

　　他把房子裡所有的家具都搬上了閣樓，想著也許有一天，他還會回來，因為不論如何艱苦，這裡總還有一些他牽掛的人和事情。

　　梵谷走的這天，克萊西娜帶著孩子送他到車站。他們站在月臺上，哽咽著說不出話來。火車進站了，梵谷上了車。克萊西娜站在那裡，懷裡抱著嬰兒，只是流淚。梵谷望著她們，直到火車離站進入到一片眩目的陽光之中，然後，這個女人便穿過車站煙塵滾滾的黑暗，永遠消失了。

第5章　全新的開始

鄰居的異樣眼光

　　梵谷拖著箱子來到了紐南，這是一個鄉村，鄉村的天空總是出奇的藍，那種明亮的藍色下面是厚重的黃土地，再遠處就是山巒，梵谷在這裡再一次充分地感受到了自然的偉大和壯美。當然，更令他著迷的是這裡勤勞而樸實的人們，他們大多是織工和農民。他們每天早出晚歸地勞動，只是為了每天都能吃到那用各種方式烹煮而還是千篇一律的馬鈴薯，他們平時會喝咖啡，但鹹肉之類的食物卻是飯桌上難得一見的。

　　即便生活清貧，紐南的人們卻沒有一句抱怨的話。事實上，他們是非常快樂的。人在欲望低微的環境中生活，幸福就是件非常容易的事情，而鄉村就是這樣一個消解欲望的地方。梵谷相信，一些人雖然離開鄉村，定居到了城市，但是鄉村讓他們留下難以忘懷的印象，從此對鄉間田野和農民懷著終生不渝的眷戀。

　　很快，梵谷就和這裡的村民成為朋友，他們心地單純，工作時對梵谷在一旁畫畫毫不介意。梵谷每次造訪時也從不忘記為孩子帶去一點糖果或者為年老的祖父帶上一袋菸草。不過讓梵谷感到喘不過氣的是，每次他從村中唯一的一條街道走過時，街道兩旁的小販和在閣樓上煮飯的女人們就會用一種奇特的眼光盯著他，同時還在議論著什麼。確實，在這樣的小地方，人們是很難理解藝術家的。所以，天氣好的時候，梵谷最

喜歡走到村子盡頭的山坡上去畫畫，在那裡他和自然就是一體的，他非常享受這種沒有別人打擾的日子。

一連幾天，梵谷去山坡上畫畫的時候，總感覺到背後有一雙熾熱的眼睛注視著自己，而當他轉身查探究竟是誰時，往往只能看見一個女子匆匆跑過的背影。兩個星期過去了，梵谷依舊每天在山坡上畫畫，背後那雙熾熱的眼睛依然每天都在，只是從不靠近。這天，梵谷正在投入地畫畫，他隱約感覺到那雙眼睛在靠近，可是他來不及轉身理睬這個女子，他的全部生命這時都在他筆下的畫上，他必須飛快地完成，他感覺到一股巨大的力量讓自己停不下來。

當他終於落下最後一筆的時候，那個女子已經站在他旁邊默默地看著他了。

原來，這個女子叫瑪格·貝傑曼（Margot Begemann），她和她的四個姐姐以及母親共同生活在一座房子裡，她們是梵谷家的鄰居。瑪格有一雙深褐色的漂亮眼睛，看起來善良又溫柔，雖然她已經快四十歲了，但看起來容光煥發，如同二十幾歲的年輕女子。她很喜歡梵谷對藝術的狂熱，雖然在這樣一個小地方，她沒有接受過任何藝術薰陶，但是她內心有一種和當地的普通婦女不同的氣質，她認為有夢想是活著的唯一理由。

梵谷為有這樣一個理解自己的人而感動，雖然這只是他們第一次正式會面，他就忙不迭地和瑪格分享了自己對繪畫的情

感。他說：「你看。這張白紙這樣直直盯著我，讓我非常想趕快在上面畫些什麼，否則，我覺得那畫布就會嘲笑我，像是在說，我就是一個什麼也畫不出來的笨蛋。」這是瑪格第一次見到這樣為一件事著迷的人，她爽快地答應了梵谷的邀請，決定以後天天來這裡看梵谷畫畫。

梵谷在山坡上畫的〈秋天的原野〉
（*Autumn Landscape with Four Trees*）

　　瑪格的陪伴使梵谷感到很愉快，她從不用挑剔的目光看他。他的所作所為在她看來都是正確的。她沒有斥責他舉止缺乏教養，也不批評他嗓門粗啞，更不議論他臉上觸目的皺紋。她從不責備他賺不了錢，也絕不慫恿他去做與繪畫不相關的

事。這讓梵谷覺得非常幸福，他告訴瑪格：「我年輕時認為，
要事情成功，得依賴我們無法控制的機會，然而現在我明白
了，多數人必須親自走過一條漫長的道路去尋求光明。」這句話
讓瑪格很震動，她決定追求自己的幸福，她準備嫁給梵谷。

　　對於一般人來說，出嫁不算是一件多麼艱難的事情。但
是，瑪格不一樣，尤其是她結婚的對象是梵谷，這更增加了她
的困難。瑪格生在一個富裕的家庭，她們家的五個女兒每個月
都能得到一筆足夠她們揮霍的財產。可是，她們家的五個女兒
都過了結婚的年齡卻都沒有結婚。倘若五個女兒都不結婚，鄰
居們看來倒也不怎麼奇怪，但若是瑪格結婚了，別人看待另外
四個姐姐的眼光便會不一樣了，他們準會認為她們四個是有什
麼毛病，所以才嫁不出去的。因此，瑪格剛剛向家裡提出她很
喜歡梵谷，家裡的四個姐姐和母親就立刻出面阻止了她，並宣
布，如果瑪格要嫁給梵谷，她們就把她逐出家門，並剝奪屬於
她的那一份財產。但是，她們對外宣稱的理由卻完全是針對梵
谷：「他沒有工作，怎麼養活你？他拋棄了海牙那個不三不四
的女人，他遲早有一天也會拋棄你。」

　　十一月，落葉的季節到了，隨著季節的變冷，人心也越發
冷酷起來。全紐南都在議論梵谷和瑪格，他們說什麼這個古怪
的男人成事不足敗事有餘，貝傑曼家要是不把她們家的閨女從
他手裡奪回去，一定會後悔。梵谷永遠搞不清鎮上的人為什麼
那麼不喜歡他，他沒有冒犯任何人，也沒有傷害過誰。他沒有

意識到，在這個幾百年來生活都一成不變的小村莊裡，藝術家在人們的眼裡顯得是那樣奇特。

等到他發覺人們已把他當成無所事事的人看待時，他也就不打算再花費力氣讓他們喜歡自己了。

這天，一個小店主不懷好意地向從旁邊路過的梵谷挑釁：「喂，梵谷，你還是這麼遊手好閒啊？」梵谷聽了這話不禁動怒了，他說：「遊手好閒？我工作的時間是你的兩倍。」對方似乎並不滿意，繼續說道：「你把這也叫工作？坐在那裡塗塗抹抹的，那不過是小孩子的把戲，經營店面、開墾土地，那才是真正男子漢的工作。你老大不小了，不能再浪費光陰了。」梵谷近來聽到這樣的話已經太多了，但他還是堅持，對他而言，畫畫是最高貴的工作，可是紐南沒有人會同意他的看法，除了瑪格。

梵谷的母親安娜在回家下火車時摔斷了腿，當即便被人送回家來。雖然醫生說並不是太嚴重，但梵谷一向孝順，他十分擔憂母親的健康。因此他毫不猶豫地把自己的工作拋在了一邊，因為用心，他很快成為一名出色的護士。醫生觀察了他許久，然後說：「你比女人還細心，你的母親會受到最好的照料的。」

這個消息不脛而走，從此，紐南的人們在路上碰到梵谷時，總是面帶笑容地同他打招呼，叫著他的名字。他從鎮上走過時，周圍的人也不總是用鄙夷的眼光看他了。

一時間，梵谷成為「孝子」的代名詞，村裡的人教育自己的孩子，讓他們以後一定要和梵谷一樣悉心照顧父母。

瑪格自然也知道了這件事，她從不懷疑善良的梵谷會這樣做。但更讓她高興的是，她單純地認為，村裡人態度的改變就意味著母親和姐姐們也能認識到梵谷的好，所以就可能同意他們結婚。因此，瑪格也不避諱，常常到梵谷家裡探望安娜。梵谷對此非常感激，他們漸漸地認為，相伴是彼此最好的選擇。

在梵谷的母親完全康復之後，梵谷又出去畫畫了，和往常一樣，瑪格也陪伴在側。梵谷偶爾會提到，他很想買一本馬歇爾著的《藝用解剖學》（*Anatomy for Artists, John Marshall*），因為那可以幫助他了解人體的骨骼，從而能夠更加逼真地展示人體，可惜他買不起。在梵谷生日這天，瑪格給他帶來了一份禮物，梵谷極少收到別人的禮物，他都快要忘記生日會收到禮物這回事了。他開心地像個孩子一樣，匆匆打開了包裝，裡面躺著一冊精美的馬歇爾的《藝用解剖學》，他幾乎要跳起來了。有這樣一個全心全意支持他畫畫的人是多麼幸福的一件事啊！

梵谷握起瑪格的手，說：「我的生活並不富裕，甚至是貧寒的，但是如果你願意與我共患難，我會盡我所能讓你過得開心。」瑪格誠懇地回答：「我要分擔你的憂愁，親愛的。」梵谷覺得瑪格是上天賜給自己的貴人，他要攜著她一起在繪畫的海

洋中遨遊：「我們可以留在紐南這個地方，還是你會不會更希望我們一結婚就離開這裡呢？」瑪格回答：「你想去哪裡我都願意跟隨你，不過在那之前，我希望你和我一起去見見我的母親和姐姐們，我希望她們消除對你的誤會。」

貝傑曼太太始終認為，要她的四個女兒免遭更大的不幸，比起只讓其中一個女兒得到幸福更為要緊。不管對象是梵谷還是其他人，瑪格要結婚就是萬萬不可的，既然現在對象是梵谷，她們就更有理由反對了。

梵谷提著禮物登門拜訪，但是貝傑曼太太卻是冷眼以對，她開口便問：「你就是梵谷吧？請問你在海牙的妻子怎麼樣了？」正當梵谷想應該怎麼回答時，貝傑曼家的女兒們又接上說：「你一分錢都沒有，一直在靠別人接濟，聽說你以前還當過畫商、傳教士、牧師，不過你做什麼都不懂得堅持也都不會成功，所以你才像個流浪漢似的，遊手好閒、到處漂泊。你這樣的人，我們怎麼敢把我們的妹妹嫁給你呢？」梵谷只覺得天旋地轉，他也曾是一個自尊心多麼強的人啊！瑪格更是傷心欲絕，她不能容許自己的家人這麼說自己的愛人。

她憎恨她的姐妹們，雖然她認識姐妹們幾十年，而認識梵谷才幾個月，她卻因為梵谷而憎恨她的姐妹們。她明白她的姐妹們毀了她的生活，但是有時恨其實是種更加隱蔽的愛，而且會因此產生更加強烈的責任感。梵谷不懂為什麼瑪格不願跟他

一走了之，瑪格只是說她的姐妹們一定會阻止的。

　　她委屈地告訴梵谷：「我不明白是怎麼搞的，有生以來她們總是阻攔我做任何想做的事情。我決定去拜訪城裡的親戚，她們總是找各種藉口不讓我去；我希望讀點書，她們就不許家裡收藏任何有價值的書籍；每當我邀請男性朋友到家裡來，等客人一走，她們就把人家罵得狗血噴頭，弄得我再也無法去見那人的面；我若是想在自己的一生中有所作為，比如說當一名護士或者學習音樂和藝術，她們也都不允許，她們只希望我成為她們當中的一員，完全按照她們的樣子來生活。」

　　梵谷疼惜地看著瑪格，說：「你應該為了自己而活著，瑪格，我們結婚吧！那就能結束這件事。我弟弟多次建議我去巴黎，我們可以在那裡生活，你一定可以獲得自由，學習你想學習的東西。」瑪格沒有搭腔。她坐在床沿上，垂著肩膀，低頭盯著地板的木紋。梵谷絕望地離開，他不懂為什麼自己敢於拚盡生命去追尋自己想要的東西，而其他人卻總有些不必要的顧慮。他開始覺得，這裡的人過於消極，其實是最不具有夢想的人，他也不能一直待在這裡，他怕周圍瀰漫的懶惰情緒會侵蝕他年輕的生命。

　　瑪格此後被關了很久的禁閉，直到她趁母親和姐姐出門採購，才得以跑出來又一次來到梵谷的家中。她看起來已經蒼老多了，褐色的雙眼褪去了神采，眼角也浮起了些許皺紋，梵谷

再一次提出要帶她走，離開紐南，到另一個地方去結婚，開始全新的生活。可是瑪格看起來累極了，她回答：「梵谷，其實我知道，你並不像我需要你那樣的需要我，如果你足夠珍惜我的感情，那我就是和整個世界作對都行。但是，你也知道，你的全部生命都在畫畫裡面，我這份感情對你來講太微不足道了，但對我的母親和姐姐們來說這份感情卻非同小可......」

梵谷非常沮喪，他問道：「所以你要離開我了嗎？」瑪格吐出一口血，擠出幾個字：「放心吧！我的靈魂永遠和你同在。」梵谷這才知道瑪格在出來前服了毒藥，他抱上瑪格就向她們家跑去，貝傑曼太太一家已經回來了，幾番尋找瑪格都找不到，卻看到梵谷抱著奄奄一息的瑪格回來了。她們急忙請來了家庭醫生，並立刻要求梵谷離開。

家庭醫生建議她們到鎮上的大醫院去，貝傑曼太太和幾個女兒便一邊護送瑪格一邊哭訴：「梵谷，我們家對你做了什麼不好的事，你要來害我們家的姐妹？」他們把瑪格送進了一家療養院治療，而同時，整個村子都知道了梵谷險些殘害了為人善良的瑪格。

如果說，之前人們不喜歡梵谷純粹是因為他們不贊同梵谷藝術家的生活方式，那麼現在人們對梵谷的厭惡則是因為他們相信梵谷是個品行低劣又危險的人。無論梵谷走到哪裡，他都能感覺到自己被人們從四面八方投來的仇恨目光包圍著。沒人搭理他，也沒人正眼瞧他。他個人倒並不介意這個，因為在許

多織工和農民們的家裡，他們照樣把他當作朋友接待。然而，
當人們不再來牧師住宅看望他的父母時，他意識到自己給家裡
添了大麻煩，自己應該離開了。

梵谷〈畫板、菸斗、洋蔥〉

(*Still Life with Drawing Board, Pipe, Onions and Sealing-Wax*)

初識印象派

　　梵谷在找到新的去處之前，在紐南的另外一頭租下了兩間
房子。約翰尼斯・沙夫勞特（Johannes Schafrat）在沒來看管
教堂之前是個裁縫，他的妻子亞德莉安娜（Adriana Schafrat）
是個好心腸的女人，她出租給梵谷兩間房子，並且由於能為這
個被全村人所厭棄的人做點好事而感到愉快。梵谷依舊在畫

畫，只有畫畫不會拋棄他，而且不會妨礙到別人。

在這裡，他發現為大多數畫家所摒棄的那種取自木煤的深褐色和瀝青顏料可以使他的色彩顯得成熟、深沉。他還發現，如果一種顏色被放在紫羅蘭色或淡紫色的旁邊，只要這種顏色中稍帶一點黃色，就能得到非常顯眼的黃色效果。

同時，他還懂得了，隔離是一種殘忍的監禁，但是他不知道，此後還有更加嚴酷的隔離等待著他。

轉眼到了三月，梵谷的父親經過荒地到遠方去看望一名生病的教區居民，回來時在牧師住宅後面的臺階上跌了一跤，等母親安娜趕到時，他已經死了。他們把他葬在舊教堂附近的花園裡，西奧也回來參加了葬禮。當晚，西奧和梵谷坐在梵谷新租的畫室裡，先談了談家務，後來開始談工作。

西奧說：「有人給我一千法郎月薪讓我離開古比爾到一家新畫廊去工作，但是我想，我不能為了多掙幾個錢就離開古比爾，我相信古比爾公司的人很快就會讓我去經營一個分公司的，要是那樣，我就開始銷售印象派的作品。你也會支持我的吧？」梵谷很好奇，問道：「印象派？這個名字倒是挺有趣。他們都有誰？」西奧說：「噢，就是巴黎那裡的青年畫家們，比如竇加、雷諾瓦、莫內、高更等等。」

梵谷好奇地問：「這個名字是誰給叫出來的呢？」西奧喝了一口咖啡，繼續說：「從 1874 年的一次畫展就叫開了。畫展中有一幅克洛德·莫內題為〈日出·印象〉的油畫，路易·勒華

（Louis Leroy）在報紙上批評這次畫展是印象派畫展，這個名字就是這麼得來的。他們真的是非常有才華的年輕人，但是現在還不被認可，我覺得你或許也會喜歡他們的風格。跟我去巴黎吧！在那裡你能遇到更多懂藝術的人，他們會理解你。」

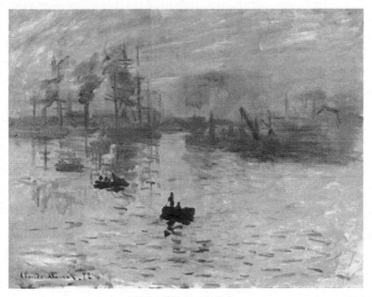

莫內〈日出·印象〉
（*Impression, soleil levant*）

梵谷問道：「他們繪畫時用的是深色還是淺色？」西奧說：「淺的！他們不喜歡深色。」梵谷笑笑：「那麼，我想我和他們不會是同路人。最近我打算在色彩上做一些改變，不過，我是想朝著更加暗的深色調發展。」西奧並不急於糾正梵谷，他說：「也許你到了巴黎就不這麼想了，總有些事情會讓你突然改變。」

　　梵谷陷入了沉思，他突然想到一個重要的問題：「那他們的作品賣得出去嗎？」西奧說：「偶爾賣出一幅作品，這已經算好的了。」梵谷接著問：「那他們靠什麼生活呢，他們也有一個願意接濟他們的人嗎？」西奧也有些困惑：「多半得靠他們自己東拼西湊地過日子吧！聽說高更向他過去經營股票生意時的朋友借錢，其他的不是靠家裡，就是去做些畫畫以外的工作。」梵谷彷彿看到許多和他一樣的年輕人正在法國為了藝術而忍受苦難，他有些迫不及待去和他們會合了。

　　西奧也邀請他來巴黎與自己同住，因為西奧確定最後梵谷一定會在那裡成名。可是，理智告訴梵谷時機還不成熟。他不夠有自信，認為巴黎是很多藝術家藝術生涯開始的地方，但也是毀掉平庸藝術家美夢的最大利器。他決定留在紐南，等自己的繪畫技藝再成熟一些，再到巴黎去。這一次，他絕不能再失敗了。

　　西奧非常尊重哥哥的決定，他了解梵谷，梵谷絕不會因為他人的勸告而輕易改變自己的主意。更重要的是，西奧也覺得巴黎對於一個藝術家來說是一個重要的起點，他擔心梵谷再一次失敗。不過他的擔心倒不是為了自己，而是害怕梵谷承受不了不被賞識的打擊，所以他一直在梵谷失意的時候鼓勵梵谷，總有一天，整個世界都會知道梵谷是一名偉大的畫家。幸運的是，梵谷自己也是這樣認為的。

　　但是，現實總是很殘酷。梵谷忍不住向西奧提出了心中疑惑已久的問題：「你從來沒賣出一張我的畫，你其實根本沒有

試過吧？現在開始賣了嗎？」西奧有些艱難地說：「還沒有。」梵谷略帶些責備：「為什麼不賣？我是多麼希望能靠賣畫來維持自己的生活，我也不想一直依賴你，你懂嗎？」其實，西奧何嘗不想早日賣出梵谷的畫呢，可是古比爾公司每掛出一幅畫都需要經過專業審查，況且，貿然把一個有才華的畫家尚未成熟的作品掛出去，這是毀滅這個畫家的最好方法。西奧只好如實交待：「我把你的作品拿給行家看過，他們說……」

梵谷最厭惡這兩個字：「哈，行家！那些所謂行家的眼睛裡都是些什麼樣的貨色，這我太熟悉了。說真的，西奧，你明明知道，一件作品的好壞和行家的意見一點關係都沒有。」西奧不忍心說出梵谷的作品還不夠好的事實，他委婉地說：「嗯，其實，你的作品差點就能賣出去了，只是……」梵谷有些發怒了，他懷疑西奧根本沒有用心賣自己的畫：「西奧，西奧，當你收到我從埃頓寄給你的頭一幅素描後給我的回信裡也是這樣說的。」

西奧再也應付不來這一連串的發問，他只好說：「這些都是我的真心話，梵谷，你的畫讓我覺得你一直都離成熟還有一步之遙。事實上，我總是迫不及待地拿起每一張剛寄到的畫稿，希望你的作品能夠賣出手。然而到目前為止……」梵谷已經不願意討論這個問題了，西奧也是，他不願讓這種進步時必經的停滯期影響他們倆的關係。

西奧換了一個話題，說：「不論如何，你來巴黎越早，

對你越有好處。不過，如果在此期間你希望我賣出你的東西的話，你就好好畫畫，畫真正的畫，而不是你的習作。沒有人願意買習作的。」

梵谷也冷靜下來了，可是他對進步也是毫無辦法，只好說：「要把習作和畫截然分開是相當困難的。我們只能盡量多畫些，西奧，畫得如何都是我們自己的。我說『我們』是因為你削減自己的開支省出錢來給我用，你付出的錢使你有權把這些作品的半數都落上你的名字。」

西奧完全沒有想過作品的歸屬，在他心裡，他的一切都是為了梵谷，在古比爾公司這麼多年，也不過是為了有朝一日能夠在那裡掛上梵谷的畫作。梵谷若是發光，比自己發光更讓西奧榮耀；梵谷若是挨餓，西奧就恨不能親自做飯餵給他，就像從前那樣。這種強烈的依附感從他們小時候就已經開始了，西奧總是希望梵谷去巴黎，即使不提巴黎可以讓梵谷見識些最新的藝術，他也的確很想念和梵谷相處的日子。和梵谷及家人在紐南的日子也讓西奧感到快樂，但是，古比爾公司的生意不能停止，否則他就不能負擔梵谷的生活費了，所以沒過多久，西奧就回去繼續工作了。

愛德加・竇加（1834—1917）

印象派重要畫家。他出身於金融家的富有家庭，他的祖父是個畫家，他從小生長在非常熱愛藝術的家庭中。代表作

有〈舞蹈課〉（*La Classe de Danse*）、〈盆浴〉（*Femme à la Bassine*）等。

皮耶爾·奧古斯特·雷諾瓦（1841—1919）

印象派重要畫家。出於對繪畫的興趣，雷諾瓦到美術學校學習繪畫，同時又在格萊爾的畫室裡補習素描。在那裡，他結識了克洛德·莫內，從此便走上印象主義的道路。代表作品有〈煎餅磨坊的舞會〉（*Bal du moulin de la Galette*）、〈船上的午宴〉（*Le Déjeuner des canotiers*）、〈包廂〉（*La Loge*）、〈羅曼·拉柯小姐〉（*Portrait de Romaine Lacaux*）等。

克洛德·莫內（1840—1926）

法國最重要的畫家之一，印象派代表人物和創始人之一。印象派的理論和實踐大部分都有他的推廣。他擅長光與影的實驗與表現技法。代表作有〈日出·印象〉（*Impression, soleil levant*）、〈盧昂大教堂系列〉（*Série des Cathédrales de Rouen*）、〈睡蓮系列〉（*Les Nymphéas*）等。

保羅·高更（1848—1903）

法國後印象派畫家、雕塑家、陶藝家及版畫家，與塞尚、梵谷合稱後印象派三傑。他的畫作充滿大膽的色彩，在技法上採用色彩平塗，注重和諧而不強調對比。代表作品有〈布道後的幻象〉（*Vision après le sermon*）、〈沙灘上的大溪地女人〉（*Femmes de Tahiti*）等。

吃馬鈴薯的人

父親的喪事辦完之後，梵谷照樣租住在那兩間畫室裡。他和一家姓德格魯特（De Groot）的農家成了朋友。這是個五口之家，有父親、母親和一子二女，一家務農。德格魯特家和紐南的典型農民一樣，以馬鈴薯為主食。他們在吃晚飯時才喝上一杯咖啡，也許一個星期才能吃上一片鹹肉，但是他們從沒有更多要求。種馬鈴薯、挖馬鈴薯、吃馬鈴薯，這就是他們的生活全景。

梵谷尤其欣賞樸實的勞動者，他希望用畫記錄下這些人性中的美好。所以當德格魯特一家到田裡耕種時，梵谷就在不遠處架上畫架，一直畫到他們收工回家。梵谷往往還會跟到他們家裡去，把他們煮馬鈴薯、吃馬鈴薯的情景也畫下來。德格魯特一家倒也不嫌梵谷礙事，他們在休息時也會看看梵谷的畫，不知如何評論時，也就點點頭算是對梵谷的鼓勵。

漸漸的，梵谷發現，人物素描中的關鍵是動作，而過去的大師們在描繪人物時最大的缺陷就在於他們筆下的人物什麼事也不做。他畫了德格魯特一家子在地裡挖馬鈴薯、在屋裡擺桌子、吃煮馬鈴薯等一系列的素描後，為了完成〈吃馬鈴薯的人〉（De Aardappeleters）又專門練習繪製了約五十幅農民頭像。梵谷知道，這些努力不會白費。

他在畫室裡走了一圈，端詳著自己的作品。整整兩年的辛苦工作，上百件的練習，其中有織工和他們的妻子，有紡織機，有田間的農民，有牧師住宅花園盡頭修整過的樹木和那古

老教堂的尖頂，有荒原和樹籬在炎炎烈日照射下的景象和在冬日冷寂暮色中的另一番風光。可是梵谷覺得還是不對，他想要表現的東西還沒有表現出來。

　　梵谷抱著畫板又來到德格魯特家裡，他想用自己的畫說明這些在燈光下吃馬鈴薯的人又是如何用他們這雙伸向盤子的手挖掘馬鈴薯，他希望這幅畫能表現勞動的艱辛和勤勞的人們是怎樣老老實實地賺得自己的食物，可是他又失敗了。與此同時，他的房租已經快要到期，與他父親不同教派的牧師向房東太太施加了壓力，想逼梵谷離開這裡。不僅是因為對於他而言梵谷是一個異教徒，更是因為他若是趕走了梵谷，便能大大贏得村民的心。

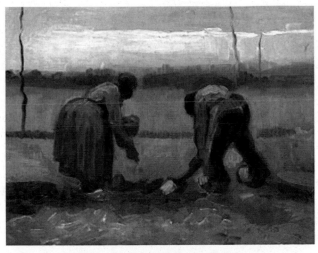

梵谷〈挖馬鈴薯的農夫和農婦〉

（*Peasant and Peasant-woman Plnating Potatoes*）

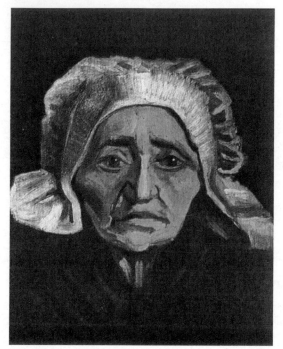

梵谷〈戴白帽子的農婦〉

（Head of a Peasant Woman in a White Bonnet）

　　梵谷只剩下兩天了，他不吃不喝，只是搬著自己的畫具 —— 自己生命的全部來到了德格魯特的家。他一聲不吭地坐在一個角落裡，盡量不打擾到他們一家，但是他銳利的眼光盯著他們的每個動作，等到他們一家終於要睡覺了，梵谷才頂著一頭亂髮和兩隻通紅的眼睛回到畫室。

　　正像在布魯塞爾時有人告誡他的，他有時離模特兒太近了，因此無法掌握透視比例。他一直是按照自然來作畫的。

　　現在他則透過描繪自然來表現他自己的個性。梵谷在腦海中回想著德格魯特一家給自己的感覺，而不僅僅是他們具體的動作和神態，他把整個畫面塗成一種沾著灰土的、未剝皮的新鮮馬鈴薯的顏色。畫面上有骯髒的亞麻桌布和燻黑的牆，那盞吊燈掛在粗陋的橫梁上，女兒為父親端來煮馬鈴薯，母親在倒咖啡，哥哥把杯子端到嘴邊，而在他們所有人的臉上都流露出一副安於天命、逆來順受的神情。

　　當梵谷畫完最後一筆的時候，太陽升起來了，一道陽光照進儲藏室的窗子。梵谷從椅子上站起身，他感到一種徹底的安寧。幾天來的興奮和激動消失了。他注視著自己的作品笑了，這就是他想要表達的東西，他終於把它畫出來了！他終於捕捉到了，正在消逝的事物中所存在的永恆。在他的筆下，紐南的農民從此獲得了不朽的生命。

　　梵谷把雞蛋的蛋清塗到畫面上。他搬起那個裝著他絕大多數畫的箱子，把這箱畫存放在母親那裡，並向她辭行。然後他又回到畫室，在他的油畫上題了「吃馬鈴薯的人」幾個字，並把他的幾幅最好的習作和這幅畫放在一起，帶著它們踏上了去巴黎的旅程。

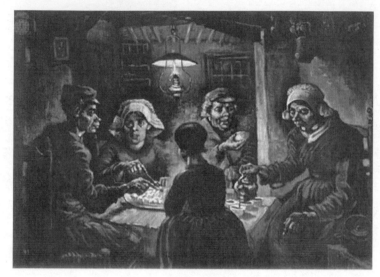

梵谷〈吃馬鈴薯的人〉
(*De Aardappeleters*)

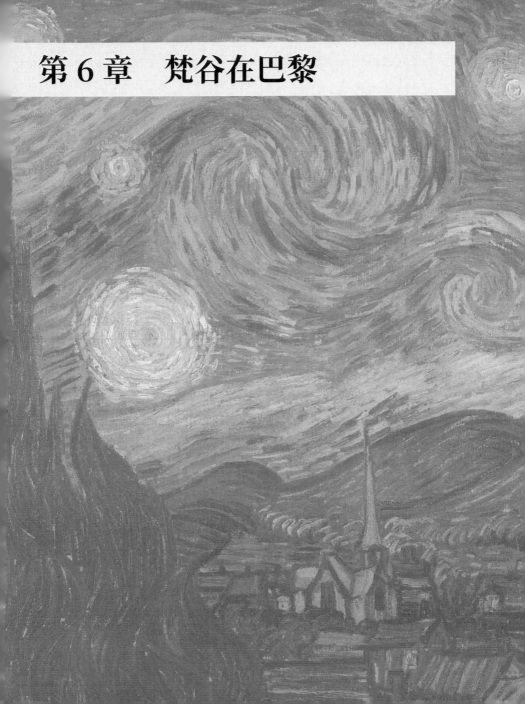

第6章 梵谷在巴黎

梵谷和巴黎的相遇

　　梵谷一到巴黎的火車站，西奧早已經在站臺等他了。西奧告訴梵谷，他已經成為蒙馬特林蔭大道（Boulevard Montmartre）上古比爾畫廊的經營者了。這不僅僅意味著他有了更多的薪水，還意味著他在決定展出誰的畫時變得稍微自由了一點。這是一個好兆頭，卻不表示他可以立刻把梵谷的畫掛上去。他告訴梵谷：「畫廊並不屬於我個人所有，哥哥。我必須很忠實地按照古比爾的方針經營。不過他們答應讓我在一樓和二樓之間的展臺懸掛印象派的作品了。」

　　梵谷一邊跟著西奧來到他在巴黎的住處，一邊饒有興致地問道：「你都展出了誰的作品？」西奧回答：「莫內、竇加和馬奈。」這些人梵谷都曾聽說過，不過他很擔心自己和他們不是一路人，因為他們似乎都喜歡用非常明快的色調，而自己則是喜歡在灰暗的顏色中展現現實生活的艱難。西奧看起來倒是並不擔心，其實他早就有把握，梵谷會喜歡這些人的，而這些人也會喜歡梵谷，因為西奧早就讓他們看過梵谷的作品了

　　不一會兒，他們就來到了西奧的公寓，梵谷坐在椅子上轉身看了一下四周。西奧的這套公寓包括一間住房、一個小廚房和一個浴室。室內的家具是貨真價實的路易·菲利普式的，看上去非常舒服，但是房間裡擠得幾乎連轉身的地方都沒有，西奧告訴他，他們快要有一幢更大的房子了。梵谷開始打量這間屋

子，自在又放鬆，彷彿這是他自己的屋子一樣。「要是我在這裡放一個畫架，」梵谷說，「我們就只好移幾件你鍾愛的家具去院子裡了。」

西奧開心地看著梵谷，他從小就多麼希望和梵谷在一起啊，只要梵谷願意，他的一切都可以讓給梵谷，所以他為梵谷就要在這裡開闢一番新天地而感到無比快樂。不過，他不願意讓梵谷沉浸在這間小房子裡而忽略了真正的巴黎，所以他叫住梵谷，說：「走吧！我要帶你沿著我最喜愛的那條路下坡到林蔭大道去。沒有聞過巴黎清晨的氣味，你就不知道什麼叫巴黎。」

西奧穿上厚厚的外衣，衣領交叉在白色蝶形領結下面。

他把頭頂兩側立起來的幾絡卷髮梳平，然後抿平上唇的唇髭和下巴上柔軟的鬍鬚，戴上黑色的圓頂硬禮帽，拿起手套和手杖，儼然是一位彬彬有禮的紳士。相較之下，梵谷就更加滑稽了。他頂著一蓬亂糟糟的紅頭髮，身上的衣服沾染了花花綠綠的顏料，鞋子也已經破得不像樣。西奧告訴他，要不是在巴黎，他這麼打扮準會讓警察逮起來了，但是巴黎人對於像他這樣穿著的藝術家已經司空見慣了。

他們沿著一條種滿了梧桐樹的路走到了巴黎市中心，三座洋溢巴黎氣息的半身胸像立在他們頭頂上方。在第一座胸像下面寫著「雕刻」，中間那座下面是「建築」，最後一座下面是「繪畫」。突然間，梵谷覺得一個藝術的世界在自己的眼前打開

了大門，他興奮地看著街邊的油畫廊、水彩店，還有各種各樣的雕像和石膏，比他生命的前三十年看到的全部還要多。在一家藝術品店門口掛著兩個字「自由」，幾個提著公事包的中年男子進去買了畫或是小雕像出來，正準備回家。

「他們所宣揚的自由是真的嗎，西奧？」梵谷再也不想被世俗的偏見禁錮了，他知道在這個世界上的許多地方，畫畫被視為遊手好閒，可是他希望巴黎不一樣。西奧回答：「我相信他們是當真的。全新的第三共和國很可能會從此登上歷史舞臺。在巴黎，保皇黨人已經是日薄西山，毫無前途，社會主義者們正走上政治舞臺。幾天前的一個晚上，埃米爾·左拉告訴我，下一次革命就不僅僅是為革除保皇黨，而是為了要革除整個資本主義了。」梵谷幾乎要跳起來，他看過左拉的書，並且發自內心地欣賞他的革新，他說：「左拉！你能認識他真是太好了，西奧。」

西奧倒是不感到意外，他料定，巴黎帶給哥哥的驚喜還有更多，「是保爾·塞尚把我介紹給他的。我們每星期在巴提諾勒區（Batignolles）的格爾波咖啡廳（le café Guerbois）聚會，下一次我去時一定找你一起。」西奧說著又帶梵谷走向他的古比爾巴黎分公司。

越往下走，蒙馬特大道就變得越發氣派。在這兒，商店規模更大，咖啡館也更富麗堂皇，人們的衣著更講究，樓房的外觀也更漂亮。西奧從他畫廊的沙龍中走過時，那些服飾整潔的店員都尊敬地向他鞠躬。這使梵谷想起自己當店員時對特斯提

格和奧巴赫一向也是這樣鞠躬的。「我展出的幾幅印象派的畫就在展臺上，」西奧說，「你獨自上去，仔細看完之後再下來，下來以後要告訴我你對它們的看法。」

梵谷上了樓，看到牆上的幾幅畫，他頓時站也站不穩了，他摸索著朝展臺上一把孤零零的椅子走去，一屁股坐下來，用手揉著他的眼睛。從十二歲起，他就看慣了那種陰暗沉悶的繪畫，那樣的畫上看不到筆觸，畫面上的每一個細節都描繪得精確而完整，平塗的色彩相互交接在一起。而現在這些正在牆上衝著他發出歡笑的畫，是他從未見過，也從未想像過的。薄薄的隔閡沒有了，情感上的冷漠不見了，幾個世紀以來深深浸染著整個歐洲圖畫的淡褐色也蕩然無存了。這些畫表現了對太陽的狂熱崇拜，充滿著光、空氣和顫動的生命感。

描繪女芭蕾舞者後臺景象的那些畫毫不客氣地把紅、綠、藍幾種顏色色彩鮮明地亂堆在一起，他瞥了一眼下面的簽名 —— 竇加。還有在戶外陽光下畫出的一組河畔風景，這些畫把仲夏時節炎炎烈日下成熟而蓬勃旺盛的顏色完全抓住了。下面的署名是莫內。在梵谷見過的幾百幅油畫中，沒有一幅在明亮、空靈和芬芳上，可以比得過這些富有光彩的畫。莫內用的最深的顏色，也要比在荷蘭所有美術館中能找到的最淺的色淺許多倍。他的筆法獨特，無所顧忌，每一筆的筆觸都清晰可見，彷彿是大自然韻律的組成部分。一大團一大團鮮豔而溫暖的顏色使畫面顯得厚重、深沉，而且富於起伏感。

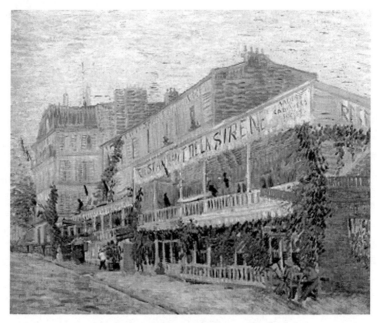

梵谷筆下巴黎近郊阿斯涅赫的賽倫餐廳
（Das Restaurant de la Siréne in Asniéres）

　　梵谷的目光停留在了一幅畫上，畫上有一個穿針織汗衫的
男子坐在一隻小船上，手裡握著船舵，帶有高盧人的聚精會
神，表現了典型法國人星期天下午的享樂，男人的妻子木然坐
在一旁。梵谷看了看作者的名字，馬奈。他想起了關於馬奈的
〈草地上的午餐〉（*Le Déjeuner sur l'herbe*）和〈奧林匹亞〉
（*Olympia*）的傳聞，據說警察為了保護這兩幅畫不被人用刀砍
壞，只好把畫用繩子攔上。馬奈的畫叫他想起埃米爾‧左拉的著
作來。在他們的作品裡同樣表現出了對真理的狂熱追求、無所

畏懼的洞察力，叫人感受到不管一件事物在表面上可能多麼汙穢，它的本質和真實也是美的。

梵谷仔細思索馬奈的繪畫技巧，發覺他沒有以漸層的方式將顏色逐步過渡，對許多細節乾脆不去描繪，他也不把色彩、線條、光影處理得邊緣明確，它們彼此顫動著相互滲透。「正像眼睛所看到的自然那種顫動的樣子。」梵谷喃喃自語。他又思索起這些畫。過了一會兒，他領悟了如此徹底地改革了繪畫的關鍵：這些畫家使他們的畫上充滿了空氣，正是這有生命的、流動的、充實的空氣對畫面中的物體起了作用。梵谷明白，不同於攝影家，畫家們要按照他們自己的性情，透過他們作畫時所置身在內的、被太陽照亮的空氣去觀察一切。這些人簡直像是開創了一門全新的藝術。

梵谷顧不得和西奧分享他的感受，他回到家，直直奔向自己成疊的畫和習作，把它們全部攤放在地板上。他瞪著自己的油畫，覺得它們是那麼晦暗、陰沉、笨拙、乏味而又死氣沉沉。他宛若身在上一個世紀中繪畫，對此他竟不知道。到了黃昏時分，西奧回家了，他發現梵谷正坐在地板上發愣。西奧在哥哥身旁跪下來，說：「我懂你現在的感覺，肯定是大吃一驚了吧！我們正在推翻幾乎所有被繪畫奉為神聖的東西，這是很可怕的。」

梵谷的雙眼透露出他自尊心受了傷，又死盯住西奧的眼睛不放。「西奧，為什麼你沒告訴我？我為什麼不知道？你為

什麼不早一點帶我來這裡？你讓我白白浪費了整整六年的時光啊！」西奧並不以為然：「浪費？胡說。你已經闖出了一條你自己的路。你畫的東西與世界上任何人都不同，是獨一無二的文生·梵谷的東西。如果我在你對自己的探索尚未定型之前就把你帶來這裡，你一定會立刻被巴黎塑造成千篇一律的樣子。你應該向印象派學習掌握光和色，這是他們可以幫你進步的地方，但是僅止於此，不可再多。你千萬不要模仿他們，任何人都不值得你模仿，記住別讓巴黎把你淹沒了。」

梵谷將信將疑地說：「可是我之前的畫全都搞錯了啊！」

西奧打斷他：「你全都搞對了……除了你的光和色彩。從你在博里納日拿起鉛筆開始畫的那一天起，你就是個印象派啦。看看你的素描！看看你的畫法！在馬奈之前，從來不曾有人像這樣畫的。你看你的線條，從來就不是學院派教出來的那種畫法，再看看你的那些人物和樹木形象，它們全是你的印象。它們雖然粗糙、不完整，但絕對不是自然中死板的景象，而經過了你自己的眼光整理。這就是所謂的印象派，也就是說你不模仿其他任何人的畫，不當任何條條框框的奴隸。你已經是個印象派了。」

梵谷真巴不得自己是印象派的一員，但接下來的消息讓梵谷更加為之一振，西奧說：「巴黎那些小有名氣的青年畫家們對你的作品已經有所知曉了。我指的不是能賣得出作品的大畫家們，而是那些正在進行重大試驗的人。他們都非常希望認識

你。他們認為，你有一雙敏銳的眼睛和一隻善於描繪的手。相信我，你一定會和他們相處得來，而且你一定可以從他們身上學到東西。現在你所需要的，只有提亮你的調色盤，還要學會怎樣描繪流動的、透明的空氣。梵谷，你看我們生活在這樣一個創新的時代，這樣的藝術多麼美妙啊！」

梵谷已經為這接連而來的驚喜感動得說不出話來了，他這才知道西奧一直以來不只是給他一筆錢然後就對他的畫置之不理，西奧在背後已經為梵谷量身定製了整個幫助梵谷發展的空間，只等梵谷邁出這神聖的第一步。西奧拍醒了他，讓他換上自己的新衣服和新鞋襪，說：「我要用真正的宴席招待你。來上一瓶香檳酒，讓我們慶祝一下這個巴黎和义生·梵谷會合的偉大日子！」梵谷在那裡度過了他在巴黎的第一個迷人的晚上。

愛德華·馬奈 (1832—1883)

是 19 世紀印象主義的奠基人之一，出生於法國巴黎。他從未參加過印象派的展覽，但他深具革新精神的藝術創作態度，深深地影響了莫內、塞尚、梵谷等新興畫家，進而將繪畫帶入現代主義的道路上。受到日本浮世繪及西班牙畫風的影響，馬奈大膽採用鮮明色彩，捨棄傳統繪畫的中間色調，將繪畫從追求立體空間的傳統束縛中解放出來，朝平面創作邁出革命性的一大步。

志同道合的印象派畫家

　　第二天早晨，西奧已經去古比爾公司上班了，梵谷便帶著繪畫材料到了柯爾蒙的畫室（Fernand Cormon），這是西奧擔心梵谷暫時沒有地方畫畫而專門介紹他去的，不過西奧很贊同梵谷不依照這些學院派老師的指導，而是自己畫。剛坐下，旁邊的一個年輕人就探過頭來搭話：「你是新來的吧？」梵谷說：「是呀。我剛來巴黎第三天。」對方又說：「我叫亨利·圖魯斯，你呢？」梵谷說出了自己的名字，圖魯斯馬上提起了興趣：「你跟西奧·梵谷是親戚嗎？」梵谷回答：「他是我弟弟。」圖魯斯的眼睛幾乎要發光了，他說：「原來你就是西奧常提起的哥哥文生，認識你真高興。你弟弟可是巴黎最棒的畫商，他和其他畫商不一樣，唯有他是願意為年輕人提供機會的。不僅如此，他一直為我們戰鬥。要是我們有朝一日被巴黎的觀眾接受了，那就要歸功於西奧·梵谷，他絕對是個非常優秀的人。你有這樣一個弟弟，真是一件幸運的事！」

　　梵谷從不懷疑，西奧無論在哪裡都是受人歡迎和尊敬的。圖魯斯繼續說：「你想看看我的畫嗎？不過我畫了太多舞女、小丑和妓女，導致多數人都認為我是瘋子。然而，往這些人身上你才能找到真實。」梵谷很驚訝這個初次見面的人願意與自己談論這些，他放鬆了許多，說道：「我很理解。在海牙我就娶了那樣一個女人。」圖魯斯像是找到了知音：「真的？我知道

了，你們梵谷家的人都不錯。如果你願意跟我到我家去，我讓你看看那些我最驕傲的畫作，比坐在這裡有意思。」梵谷點頭應允，二人便起身離去了。

他們走出畫室，梵谷才發現圖魯斯的腿一瘸一拐的。圖魯斯倒不避諱：「你也許好奇我的腿有什麼毛病，梵谷。人人都覺得好奇。好吧！我來告訴你。我生來骨質脆弱。十二歲那年，我在跳舞廳的地板上滑了一跤，摔斷了右邊的大腿骨。第二年我又摔到一個坑裡，把左邊的腿骨也摔斷了。從那以後，我的腿就再也沒有繼續發育。」梵谷相當同情：「真對不起，我不該提到你的傷心事。」圖魯斯並不介意：「不，我並沒有那麼傷心。我如果是正常人，就絕不會成為畫家。我父親是圖魯斯的伯爵，我是這一頭衛的直接繼承人。要是我願意，我可以當上元帥，隨侍在法國國王左右。但是要是一個人可以畫畫，可以做他想做的事，他為什麼非要當伯爵不可呢？」梵谷真開心他遇到了這麼一個見解獨到的朋友。

到了圖魯斯家裡，梵谷喝完主人遞來的飲料，就細細觀賞起圖魯斯為蒙馬特遊藝場的姑娘們畫的二十七幅素描來。他看得出來，藝術家是按著他所看到的樣子去詮釋她們的。既未在道德問題上批評，也無意從倫理學的角度加以任何解釋。在這些姑娘的臉上，他捕捉到了悲慘、痛苦麻木的感官和精神上的孤獨苦悶。梵谷說：「我是畫農人的，在我看來這些女人也是農人。她們是肉體的園丁，為了生存自食其力的人都是美麗

的。畫家應該按照他所看到的事實去描繪，這就是一幅畫的美之所在，不是嗎？」

圖魯斯瞪大了眼睛，他沒想到這個來自荷蘭鄉村的青年會有這般自由浪漫的遠見卓識，他決定和梵谷做好朋友。他跟梵谷提到了高更，直稱自己和高更是這個城裡最出色的畫家。高更是另一位有著傳奇人生的畫家，他有過一個妻子和三個孩子，曾在股票交易所做著年薪三萬法郎的工作。他從畢沙羅、馬奈和其他畫家手裡買了價值一萬五千法郎的畫。高更常在星期天畫畫，有一次，他在股票交易所的藝術俱樂部中拿出一幅畫給馬奈看，馬奈告訴他那幅畫畫得非常好。高更答道：「我只是個業餘愛好者罷了。」馬奈卻說：「畫畫不分業餘還是專業，只分畫得好還是不好。」這一席話讓高更從此更加頭腦發熱，無法自制了。他放棄了交易所的工作，靠積蓄過了一年。後來，他把老婆、孩子送到斯德哥爾摩的岳父母家，此後便靠四處借錢過日子。

梵谷這才知道這世界上為畫畫放棄一切的人不只有他一個，他突然覺得周圍的人和事都在給他力量，讓他在巴黎成為一名出色的印象派畫家。事情看起來很簡單，梵谷所要做的只是扔掉他過去的調色盤，買些淺色顏料，然後照印象派那樣去畫。第一天的試驗結果使梵谷感到驚奇，也很懊惱，到第二天的尾聲，他已經被弄得頭昏腦漲了。如果對梵谷來講這是難熬的一週，對西奧來講則更是糟糕一千倍。西奧是個溫文爾雅的

人，舉止彬彬有禮，一向生活得很講究。不管是在家裡還是上班，他都對自己的衣著和禮儀十分注意，一絲不苟。可是到第一個星期末尾時，梵谷已經把西奧的家變得像一個雜貨攤了。他在房中踱來踱去，踢開妨礙他走路的家具，把畫布、畫筆、空顏料管扔得滿地都是，還用他汙跡斑斑的衣服裝點著那些長沙發和桌子。

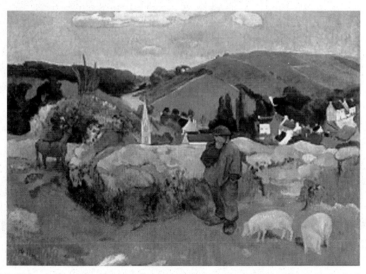

〈養豬人〉（*The Swineherd*）高更田園畫作。高更是當時最大膽和自由的畫家，主張不要憑眼睛看到的事物來創作，要用內心的感受來畫。

不僅如此，梵谷還反覆問西奧一些無聊的問題，諸如：「西奧，你真的認為我做得到嗎？你不認為我是個失敗者嗎？」

每到這時，西奧總是一次次地安慰他：「你不是個失敗者，但你絕對是個傻瓜，你以為歐洲幾個世紀才探索出來的藝術革

新，有人可以在幾個星期之內就完全跟上嗎？我們到高坡上去散散步吧！讓你的頭腦冷靜冷靜。」他提議去修女院長路（Rue des Abbesses）上的巴塔耶夫人餐館（la Mère Bataille），因為他的朋友沒準兒也會順路到那裡去，這樣一來他就可以把梵谷介紹給他們了。

　　巴塔耶夫人餐館是許多畫家時常出入的地方。果然，不一會兒高更就走進來了，他見到西奧坐在裡面倒是毫不詫異。

　　他坐到西奧旁邊，對西奧講起今天的見聞，西奧也適時叫了一杯酒給高更，是高更最愛喝的那種苦艾酒。說罷，西奧介紹梵谷和高更認識，他知道這倆人肯定都或多或少聽到過對方的事情了。高更對梵谷很感興趣，他邀請梵谷到自己家裡去看畫，西奧便回去公司應酬。

　　高更跪在地上，從床底下拉出一堆油畫，他把那些畫一幅接一幅靠在桌上的苦艾酒瓶子前。梵谷本來已經準備好要看一些非同尋常的東西，但真到面對著高更的作品時，他還是驚得目瞪口呆，不知說什麼好。他看到的是一堆雜亂無章散布著陽光的畫。樹木呈現出哪個植物學家都沒見過的模樣，人只有高更一人畫得出來，大海是火山中湧出的岩漿，還有天空，那可不是上帝居住的天堂。這些畫上，有的畫著充滿異國風情的樸實人物，他們天真純樸的眼睛中隱含著無限的奧祕；有的畫著野生動植物，它們全都洋溢著太陽的熾熱和光輝。高更看到梵

谷這樣吃驚的樣子，便邀請他一造成秀拉家去，秀拉是一位同樣熱愛這種畫風的畫家。

秀拉常常通宵畫畫，而且白天的大半時間裡也沒有停止。他和母親一起住在一棟別墅裡，他是個模範兒子，不喝酒，不抽菸，不亂罵人，也不到外面過夜，除了買繪畫材料外從不亂花錢。他的母親常常說：「他願意畫畫，那我就讓他畫，家裡的錢足夠我們母子倆花。只要他高興，怎麼都行。」不僅如此，她對待秀拉的朋友也是極好的，高更每次都在凌晨三四點鐘來找秀拉，秀拉母親被吵醒後少不了訓斥他一頓，但還是會為他們端來咖啡和奶油蛋糕。這天她歡迎梵谷，就和歡迎以往秀拉的其他朋友一樣熱情。

簡單的介紹後，梵谷就開始參觀秀拉的畫作。他看到秀拉正在創作的這幅油畫，所使用的顏料比馬奈、竇加，甚至比高更使用的顏色還要大膽明亮。如果說這幅畫是有生命的，那並不是具有自然的生命，雖然空氣中充滿閃爍的光輝，然而哪裡也感覺不到呼吸的存在。這是充滿活力卻靜止的生命。在畫面上，運動已被永遠地排除在外了。秀拉平靜地說：「我在徹底改革整個繪畫藝術，所以你不能指望看一眼就能完全接受。要知道，先生，直至今日，繪畫還一直是一件注重個人體驗的事情。我的目的就是要把它變成一門抽象的科學。你知道柏拉圖嗎？他說過我們能見到的存在並不就等同這樣存在的本質。畫

家應當學會描繪的並不是當下所見的這件東西，而是東西的本質。當藝術家畫馬時，那不應是你可以在街上認出來的一匹個別的馬。照相機可以拍照，而我們必須超越這個之上。當我們畫一匹馬時，應該捕捉的是我們對馬的理解，一匹馬的內在的精神。」

梵谷和高更離開了秀拉的家，高更看出梵谷心中的震撼，便提議帶梵谷去看日出。他們二人往蒙馬特附近的山坡去，太陽慢慢地喚醒了整個巴黎。這座城市的三大標誌 —— 市中心的歌劇院、城東的聖母院和城西的凱旋門聳立在空中，宛如三座各具形態的石山。梵谷似乎更加急切地想要成為印象派真正的一員了。他開始模仿他結識的畫家們，每當西奧晚上筋疲力盡地從畫廊歸來時，都能看到梵谷拿著一幅新作的畫急不可耐地等著他。梵谷總是不等西奧把帽子和外衣脫下來，就猛撲到弟弟跟前。

「你瞧！現在你說得出這一幅畫不好嗎？還能說我的調色盤沒有改進？瞧這陽光效果！瞧這......」梵谷喋喋不休。

西奧不得不做出抉擇：要麼說假話以求與一位和藹、殷勤的兄弟共度一個愉快的夜晚；要麼說真話，從而在房間裡無論走到哪裡都擺脫不了死命的糾纏。可是他無法對梵谷撒謊，他告訴梵谷，他一眼就能看出梵谷在模仿誰的作品。

他甚至嚴厲地告誡梵谷不要丟掉自己的東西，因為全巴黎模仿他人風格的畫家成千上萬，而且都比梵谷模仿得像，但是

這沒有意義，因為世上只有一個高更，一個馬奈，梵谷必須要做自己。

第二天，高更一早就來敲西奧家的門，不過他是專程來找梵谷的，他要帶梵谷去外面轉轉，這是西奧的請託，因為今天西奧得在外面工作到晚上。他們沿街走下去，走進了高坡腳下的那座三角形的小公園。高更說：「那裡是保爾·塞尚睡在長凳上，我們把他叫醒吧！」梵谷看塞尚這樣子，幾乎要認為他和自己以及高更一樣落魄，可是高更告訴他，塞尚的父親擁有自己的銀行，還有普羅旺斯大片的土地。塞尚醒過來了，他拉著高更和梵谷走進一家飯館，點了最好的酒，然後開始訴說他的不滿：「巴黎唯一願意把我的畫放進他的櫥窗的畫商是唐吉老爹，但是他沒有錢也沒有地位，沒有人會去他那裡買畫。我在巴黎待夠了，我想回普羅旺斯，在那裡度過餘生。普羅旺斯陽光明亮、色彩輝煌，我要在那裡建造一間畫室，再開闢一個蘋果園。」梵谷更深刻地意識到，錢不足以帶給一個畫家快樂，多於維持生活所需的錢都沒有意義。

他們三人吃完飯就來到西奧先前提過的格爾波咖啡廳，那些和他們志同道合的朋友們常常聚在這裡。一抵達，他們各自散開，或是接著上次如何調色的問題繼續辯論，或是一起嘆息某一位天才的畫家因為看不到希望而離開巴黎。漸漸地，梵谷便和左拉走在一起了。他們自我介紹，左拉突然把他剛才拿著在石桌面上亂塗的鉛筆放下，凝眸望著梵谷，他說：「你的名

字我以前在哪裡聽到過，那是……《萌芽》！你去過煤礦區嗎？博里納日！我在博里納日用了五週的時間為《萌芽》收集素材。那些煤礦工人曾經講起一個基督式的人物，他在他們中間做福音傳教士的工作。」

　　梵谷有些不好意思，左拉卻叉起兩手，說：「別害羞，梵谷，你在那裡所努力完成的事業是值得做的。你只是不知道，宗教並不是一個救贖的手段，沒辦法真正鼓勵人們振作起來。事實上，只有精神上怯懦的人，才相信這種關於彼世幸福的許諾，而甘心忍受此生的苦難。我寫了幾本書，幾乎每個礦區都有一本，工人們看了我的書，發起了四次罷工，只有用這種方式他們才能獲得應有的權利，而我也能賺到稿費。」

　　梵谷從第一次看《萌芽》時就喜歡左拉了，不過左拉接下來的話更讓梵谷刮目相看。左拉說：「但是，評論家認為我的書不道德，因為我寫了黑暗的生活，出於同樣的理由，他們認為你們的畫也是不道德的。公眾無法理解，藝術是不能用道德標準來評判的。藝術是超道德的，生活亦是如此。你說，真的有汙穢的書籍和圖畫嗎？其實沒有，我們的創作都是來源於生活裡確實存在的東西，我們用盡所有把它們表現出來。真要區分的話，只能以想像力和技巧作為唯一的標準。圖魯斯筆下的小丑和妓女是道德的，因為他表現了藏在外表下面的美；而學院派筆下貞潔的鄉村姑娘是不道德的，因為她顯得矯揉造作，而且甜膩膩的，不知道是在奉承誰的眼光，只看一眼就讓人作嘔。」

　　「是的，說得對。」西奧點著頭，不知什麼時候，他也加入進來了。「為醜陋之下的美而乾杯！」有人提議，「如今馬奈已溘然長逝，可是我們還有竇加、圖魯斯和高更來繼承他們的工作。」「把文生·梵谷的大名也加上。」圖魯斯說。「好極了，把梵谷的名字列在首位！」左拉笑著對梵谷說，「你已被提名為醜陋的狂熱信徒啦。」之前內部的小論辯已經完全停止，眾人在這一大原則上出奇的一致。

　　「讓我們把我們的宣言確定下來吧！先生們，」左拉說，「首先，我們認為，一切真實的東西，不管其表面看起來多麼醜，都是美的；我們接受大自然的一切，不得有任何否定；我們相信，觸目的真實比漂亮的謊言更美，泥土之中比巴黎的所有沙龍中有更多的富於詩意的東西；我們認為痛苦有益，因為在一切人類情感中它最為深刻；我們把性格看得比醜陋更重要，把痛苦看得比漂亮更重要，把赤裸裸的嚴酷現實看得比法國全部財富的價值更高；我們全盤接受生活，無需在道德上加以評斷；我們認為娼妓和伯爵夫人、看門人和將軍、農民和內閣部長都是一樣的，因為他們全都符合自然的要求，都是生活的組成部分。」

　　「舉起杯來，先生們，」圖魯斯大聲喊，「為超道德，為醜陋的信徒而乾杯！願它使我們這個世界得到美化和新生！」西奧看著激動的梵谷，欣慰地笑了。

卡米耶・畢沙羅（1830—1903）

法國印象派大師。1830 年生於安的列斯群島的聖托馬斯島，1903 年卒於巴黎。在他去世前一年，遠在塔希提島的高更寫道：「他是我的老師。」在他去世後三年，「現代繪畫之父」塞尚在自己的展出作品目錄中恭敬地簽上「保羅・塞尚，畢沙羅的學生」。

為印象派貢獻的理想

不久以後，梵谷和西奧搬進了一幢三層樓的房子。梵谷每天上午都背著畫架去尋覓他要描繪的景物。在荷蘭，他從來不知道會有如此火熱、久久地照射大地的太陽，也從來沒見過這樣純而濃烈的顏色。每天晚上他作畫歸來，幾乎都來得及參加關於古比爾展臺上展出畫作的熱烈討論。

西奧為梵谷添購了許多新衣服和新鞋子，更成批地為梵谷搬來了顏料、畫布和其他工具。西奧知道，創作的時機已經成熟，梵谷即將迎來全新的生活。這天，高更來幫助梵谷調配顏料，隨口問道：「你向誰買這些顏料的？」梵谷回答：「是西奧成批買來的。」高更又提到了唐吉老爹，那個願意在店裡掛上塞尚的畫的老頭子：「你應當光顧一下唐吉老爹。他的價格是巴黎最便宜的，而且要是你沒錢，他接受賒帳。」

唐吉老爹的本名叫做朱利安・唐吉（Julien Tanguy），來

巴黎之前是個泥水匠，曾做過鐵路公司的職員，後來成為柯托街 10 號的門房。現在那房子由他老婆負責，他則在這個地區販賣顏料。

唐吉遇到了畢沙羅、莫內和塞尚，由於他們喜歡他，使得高更他們也全都開始向他買顏料了。唐吉老爹參加了上一次共產主義者的起義。在巴黎，他是頭一個展出塞尚油畫的人，但是他從來也不捨得賣一幅畫，他是一個非常熱愛藝術的人，把油畫陳列在他的小店裡，這樣他就能整天生活在繪畫之中。他對繪畫有極好的眼光，如果他向誰要一幅畫，那將會是那人正式邁進巴黎藝術之門的第一步。

這天，高更領著梵谷來到唐吉老爹的店裡，正好碰到一位顧客想要買門口掛著的一幅塞尚畫的蘋果圖。唐吉自然是不答應的，可是他的太太從內室走出來，殷勤地推銷這幅畫，她開出了一百法郎的價格，那顧客卻只願意付二十五法郎。爭執的結果是，唐吉的太太說著二十五法郎只夠買畫上一顆蘋果，跑回她的房間拿了一把剪刀，把畫中一顆蘋果剪了下來，遞給那男人，並收下二十五個法郎。「這是我最喜愛的一幅塞尚的畫，」唐吉老爹嗚咽著，「我把它放在櫥窗裡，那樣人們就能看它一會兒，然後快樂地離去。」

等太太回到她的房間裡，唐吉老爹悄悄對梵谷說：「你是個畫家，先生，我希望你將來在這兒買顏料。也許，你會讓我

看一些你的畫吧？」梵谷爽快地答應了，他偶然間看到店裡陳列著一些日本浮世繪，便挑了兩張，問唐吉老爹願不願意出售。當時浮世繪在巴黎已經變得很時髦了，深深影響著青年畫家。唐吉口中說著三個法郎一張，可是他知道高更和梵谷都沒有錢，便依慣例賒給了梵谷。

　　梵谷和巴黎這些朋友相處越久，就越覺得自己和他們應該成立一個屬於他們的印象派社團，畫家負責畫畫，西奧負責經營，梵谷覺得西奧完全有能力開創自己的畫廊，沒有必要去給古比爾公司打工。這樣一來，印象派也能早些發展起來。他把這一想法對朋友們一說，立刻得到了響應。梵谷把他和西奧的家當作了前期籌備的辦公地點，房間裡充滿了慷慨激昂的氣氛。在這兒的這些人全都是個性很強的人，他們是狂熱的自我中心主義者和激烈反對因循守舊的人，西奧稱他們為偏執狂。他們喜歡爭論，愛鬥好罵，捍衛他們自己的理論，咒罵其餘的一切。

　　房間裡那種使梵谷激動得手舞足蹈、口若懸河的騷亂，卻使西奧頭痛欲裂。這樣刺耳的喧囂與西奧的性情完全不符，但他卻非常喜歡房間裡的這些人。不就是為了他們，他才向古比爾展開這場無聲而沒完沒了的鬥爭嗎？他們對每一個話題都能爭論不休，比如秀拉說道：「我們把一幅油畫完成了，接下來怎麼樣呢？我們把它轉交給某個傻瓜，由他把畫放進醜惡的金畫

框，把我們表現的效果全糟蹋個乾乾淨淨。現在我建議，絕不要賣單獨的畫，只允許由我們自己把畫裝進畫框，把畫框漆好後，使之成為畫面的一個組成部分。」另一個人就會接上說：「可是，秀拉，你的話還沒說完，每一幅畫都得掛在一個房間裡。要是房間的顏色不協調，那就會把畫，連同那畫框一起毀掉。」第三個人就說：「沒錯，幹嘛不把房間漆成和畫框相配的顏色呢？」然後另一個人說：「那房間所在的那所房子怎麼辦？」再另外一個人說：「還有房子所在的那座城市。」

巴黎新顏料的出現，使得印象派的畫色彩鮮豔很多，這個時候的梵谷沉浸在研究色彩的狂熱當中。他隨身攜帶的一個日本箱子裡，滿是五彩的毛線球，是為了尋求更多的顏色配比效果。

梵谷好不容易讓他們都安靜下來，對他們說：「竇加這些人已經在巴黎的主幹道上鋪好路了，那我們就到旁邊街上的小餐館去展出我們的畫。每天下午我們去把它們掛到一個新地方，按勞工出得起的價錢出售。這不僅可以讓我們的作品時常與公眾見面，還能讓巴黎的貧窮人家也能欣賞到優秀的藝術，並且不用花大錢就能買到優美的畫。我們讓唐吉老爹做經理，管餐館、掛畫和收錢。」眾人都表示同意。

不一會兒，唐吉被請來了，他聽完計劃就喊起來：「對，對，我知道一個最合適的地方，餐館主人是我的一個朋友。他

的牆上沒東西，一定會喜歡你們去的。在那裡展覽完後，我還知道皮耶爾街上的另外一家。啊，巴黎有成千上萬的餐館。」計劃展覽的日子到了，這些畫家用了整整一個鐘頭爭論哪幅畫應該擺在哪幅畫隔壁。唐吉老爹都快氣得發瘋了，飯館主人也生氣了，因為晚飯的時間就快到了，可飯館裡還是亂七八糟。

唐吉老爹幾乎絕望地來到梵谷面前。「喂，」他說，「只有你還是正常的，聽我的，拿上這兩個法郎，再盡力添一些錢，把這些傢伙都帶到對面酒館裡，只要他們不再吵吵鬧鬧，給我十五分鐘，我就能完成。」果然，等所有畫家再回來的時候，畫已經掛好了。接下來就是焦急地等待，可是顧客一個個付了帳，向飯館主人匆匆道了晚安，酒足飯飽地離去，卻沒有一個人抬頭看或是詢問這些畫。

「很抱歉，先生們，」侍者說，「已經八點半了，我們就要關門了。」唐吉老爹落寞地從牆上把畫取下來，搬到街上，在緩緩落下的暮色中推車朝家裡走去。

可是梵谷並不罷休，他跑進西奧的房間，說：「西奧，我有個好主意。我們可以開個印象派畫廊。我們把自己畫的畫全部交給你，不管你賺多少錢，大家都過平等的生活。我們可以湊集足夠的法郎在巴黎開一家小店，然後在鄉下租一間房子，我們全都到那裡居住和作畫。圖魯斯前幾天還賣出了自己的作品，唐吉老爹也已經賣出好幾幅塞尚的畫了。我相信我們能吸

引到巴黎購買藝術品的年輕顧客。」西奧提出要睡覺的申請，他頭痛得要命，可是梵谷一激動就停不下來：「不行，你可以到明天再睡。聽著，西奧，如果你在古比爾感到不愉快，再加上巴黎所有青年畫家們又都願意，我們可以湊點錢……」

　　第二天晚上，唐吉老爹、圖魯斯跟梵谷一起走進來，西奧本來希望自己可以睡個好覺。唐吉的眼神由於興奮而閃耀著：「西奧先生，這可是個絕妙的主意，我們一定要做。我打算放棄我的畫具店，隨你們遷居鄉間。讓我來磨顏料、繃平畫布和做畫框。我只要有得吃有得住就行。」西奧嘆了一口氣：「要去哪才能弄到錢來開辦這項事業呢？開店的錢、租房子的錢和養活這些人的錢加起來可不少。」他知道，他現在能扶植年輕的藝術家全靠古比爾公司給他不少的薪水，若真的要離開古比爾去經營印象派畫廊，不僅是他，所有人的經濟來源都是問題。

　　「我隨身帶來了這個，」唐吉老爹叫道，「兩百二十法郎。這是我省下來的全部積蓄。拿去吧！這對開創我們的俱樂部會有幫助的。」別的畫家聞聲趕來，也捐贈了他們僅有的財產。

　　梵谷坐在起居室中央的一張華貴的桌子上，當上了司儀。「不行、不行，」他喊著：「不可以給薪資。錢會玷汙我們神聖的使命。我建議，我們一年到頭都不該看到錢。由西奧出售我們的畫，再提供我們食物、住所和繪畫材料。」

　　「那些畫出了畫，但永遠賣不出去的人怎麼辦？」秀拉問，

「我們得養著這些人多久呢？」梵谷不假思索：「只要他們願意留在我們這兒作畫，多久都成。」「那樣，」高更咕噥著：「估計全歐洲的業餘畫家都得上門找我們來了。」

又有人想到：「那要是賣了畫買了繪畫材料以後還有多餘的錢怎麼辦呢？在我們的畫賣出之後，誰得到那些利潤呢？」梵谷毫不猶豫道出自己的構想：「一旦我們賺的錢變多了，就在布列塔尼開闢一處住所，然後在普羅旺斯再開闢一處。到那時，我們就可以從這裡旅行到那裡……」

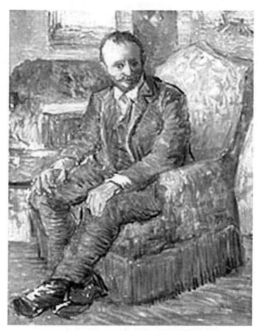

梵谷為好友亞歷山大・里德畫的像
(*Portrait Of The Art Dealer Alexander Reid Sitting In An Easy Chair*)

　　新的春天來到時，五千法郎湊齊了。西奧準備月初就去通知古比爾公司辭職的事，西奧、梵谷、唐吉、高更和圖魯斯擬出了他們畫廊開張時的成員名單，西奧從堆積在公寓裡的油畫中挑選出首次畫展預計展出的畫。他熱情而努力地把一切料理就緒，以便在夏季到來前讓社團上軌道。

　　梵谷忙完了店面的事，回到家中看看還有什麼可以幫忙。但他看見的卻是自己調色盤上的顏料已經乾裂，蒙上一層灰；顏料管被踢到角落裡；扔得到處都是的畫筆上乾結著變硬的舊顏料。他心中有個聲音溫和地問著他：「梵谷，你做得不錯，可是你難道不是一個畫家嗎？」他把一大堆雜七雜八的油畫搬到西奧房間裡，堆在床上，只把自己到巴黎後畫的畫留在畫室裡。梵谷凝視著這些畫，他取得了進步，雖然很慢，但是他的色彩提亮了，他的畫也不再是模仿品了。他第一次領悟到，他已經創造出一種獨特技法，這和他所見過的一切都不同，他已經幾乎要取得最奇異的表現手段。但是，突然地，他停下來了。

　　他憂心忡忡地找到了在畫廊忙碌的西奧，說：「西奧，我要畫畫。我這七年辛辛苦苦一場，可不是為了去做其他藝術家的管家呀。我告訴你，我渴望拿起畫筆，西奧，你知道嗎？我那樣渴望，渴望得簡直想乘下一班火車從巴黎逃走。」西奧試圖提醒梵谷整個現實：「但是梵谷，現在，不管怎麼樣我們已經……」梵谷聽不下去，他幾乎要哭出來了：「西奧，你聽到我的懺悔能受得了嗎？我從心底厭惡別的畫家那種樣子。雖然我

敬佩他們的技法，但是我對他們的談吐、他們的理論、他們那些
沒完沒了的爭論感到厭倦，而我竟然在這些論戰中也參與了一
份。難道你供養我七年，就只是為了聽我高談闊論？」

西奧理解地拍拍梵谷說：「你為這個俱樂部做了許多好事，
梵谷，我是為你驕傲的。」梵谷搖搖頭：「當我獨自在鄉間時，
我不考慮每天都有成千上萬幅油畫被人畫出來，我心中只想著
我那幅是唯一的一幅，並且是獻給世界的一件美麗的禮物。即
使我知道自己的作品將是拙劣的，我也仍舊會畫下去，這種幻
覺其實可以激勵一個藝術家。你明白嗎？」西奧點頭。梵谷接
著說：「此外，我也不是城市畫家，城市裡沒什麼能表達我心
中的顏色，我不屬於這裡。我是個農村畫家，我要回到我的田
野上去。我要找到一個太陽，它熾熱得能把我心中除了繪畫這
種欲望以外的一切都燒光。」西奧還是點點頭，說：「那麼，
你要離開巴黎了……？」

梵谷感到非常抱歉，他說：「是的，我必須離開。我打算
退出我們的社團，不過你應該繼續。」這次西奧卻搖頭說：
「不，沒有你我也不做了。我只是為了你才加入的，因為你需要
它。」他們沉默了幾分鐘。兄弟倆沒有怪罪誰，他們只是像小
時候一樣握著手，準備好一起面對未來。梵谷像想起來什麼似
的，說：「你還沒有辭職吧！西奧？」西奧說：「沒有，我打
算下個月月初去。」梵谷說：「我想我們可以把錢物歸原主。」
西奧點點頭：「對。你想什麼時候走？」梵谷回答：「等我解

決了調色盤的問題就走。也許到南方去。我不知道去哪好，反正要是個能讓我獨處的地方。一直畫，一直畫，只有我自己。」

梵谷再也忍不住了，他懷著強烈的愛伸出手摟住西奧的肩膀，說：「西奧，跟我說，你不會討厭我。我已經使你走到了這一步田地，自己卻甩手抽身，你會不會責備我？」「責備你？」西奧無限傷感地笑了，他伸出手拍了拍放在他肩上的那隻手。他為梵谷舉行了盛大的歡送宴會，朋友們沒有怪罪梵谷，也沒有怪罪西奧，他們為梵谷想出來一個好去處 —— 亞爾（Arles）。那裡有最熾熱的陽光，絕不遜色於非洲的草原。西奧來火車站送梵谷，哥哥就這樣一點一點地消失在了他的世界，他多麼喜歡和哥哥在一起的日子，可是他尊重梵谷的決定，這是他對梵谷無私的愛。

第 6 章　梵谷在巴黎

第 7 章
在梵谷熱愛的黃房子中

再陷孤獨

　　亞爾的太陽突然照進梵谷的眼簾，使他的眼睛一瞬間睜大。這是個檸檬黃色的液態火球，旋轉著，從藍得耀眼的天空中掠過，使得空中充滿了令人眩目的光。這種酷熱而澄澈的空氣中呈現了他未曾見過的新世界。他隱約覺得，他的生命都要在這強烈的陽光下爆裂開了，他知道，他需要這種感覺，這就是熱情和生命。

　　梵谷向他在廣場上路過的第一家旅店租下一個房間，那是加爾旅店（Carrel hotel and restaurant），接著他迫不及待地去感受這個城市。為了遮擋那能把人晒得發瘋的太陽，這裡的小巷窄得只要梵谷伸開手臂，指尖就能碰到兩邊的房子；又為了避開法國南部海岸凜冽的西北風，這些街巷在山坡上故意彎來拐去，沒有一段超過十公尺長的直路，整個城市就像一座讓人無法辨清方向的迷宮。

　　街上有亂扔的垃圾，骯髒的小孩站在門口，到處是一片騷亂不安的不祥景象，梵谷的心也在不安分地跳動著。他來到一個羅馬競技場，沿著競技場的階梯式座位一級兩級地向上跳，終於到了最頂端。腳下的這座城市，就像一道飛瀉到隆河（Rhône）的千變萬化的瀑布，一幢幢房子的屋頂拼湊成一幅錯綜複雜的圖案。房頂上鋪的瓦原本是紅土燒的，但是由於熾熱的陽光持續不斷炙烤，竟變得五顏六色，從檸檬黃色和輕銀

粉紅色，到刺目的淡紫色和沃土似的棕褐色，應有盡有。

　　午飯的時間到了，梵谷回到了他租住的旅店用餐。在餐廳他遇到了一名記者，這位記者為了素材來到亞爾，已經在這裡待了三個月了。他告訴梵谷：「亞爾是全世界最瘋狂的地方，這裡的人全都瘋了。你看看他們，看看他們的眼睛是什麼樣子。我敢肯定，你要是一直待在這裡的話，用不了一年你也會發瘋。亞爾這一帶的鄉村，是普羅旺斯遭受烈日酷晒、受狂風鞭撻最凶的地區。那些日復一日地受著這種刺目的陽光曝晒的人，腦子全都被烤乾了。好在我已經完成了任務，明天就走，我好心勸你，你也一同走吧！」梵谷並不以為然，就他今天看到的亞爾，並沒有什麼不正常的。他謝絕了記者的邀請，決心留在這裡作畫。

　　梵谷每天黎明前起身，穿好衣服，然後沿河流而下步行幾公里，或者深入到鄉間去尋覓一個使他動心的地方。

　　每天晚上，他都帶著一幅完成的油畫回來，所謂完成是指他已經無法再對這幅畫做任何加筆了。一吃完飯，他就上床睡覺。

　　梵谷變成了一臺盲目的繪畫機器，他甚至也不知道自己在幹什麼，不知道自己的畫是好是壞，但這一切他並不在乎。他陶醉在色彩中了。在亞爾，沒人和他說話，亞爾人對梵谷敬而遠之，他們看見他日出之前就背著沉重的畫架跑出城去，頭上不戴帽子、下巴急切地伸向前方、眼神散發著狂熱和興奮，而當

他回來時，臉上的兩眼像兩個冒火的洞，頭頂紅得像沒有皮的鮮肉，腋下挾著一幅未乾的油畫。

梵谷也不想去同誰講話，從幼年開始的孤僻性格似乎在這時充分顯現出來，他把除了畫畫剩下的那一點兒力氣都用在與西北風的搏鬥中去了。更糟糕的是，梵谷已經不再去想成功的願望，他作畫是因為他不得不畫，因為作畫可使他精神上免受更多的痛苦，使他內心感到輕鬆。他可以沒有妻子、家庭和子女，他可以沒有愛情、友誼和健康，他可以沒有可靠而舒適的物質生活，他甚至可以沒有上帝，但是他不能沒有創造的力量和才能，那才是他的整個生命。

又是許多天過去了，整座城市裡還是沒有人願意和梵谷說話，也沒有人願意給他當模特兒，一種巨大的恐懼感充斥在梵谷心裡。梵谷又想起了那個記者對自己說的話，他覺得如果自己再不找人說說話，自己一定也會瘋了。亞爾就是一個瘋狂的城市。

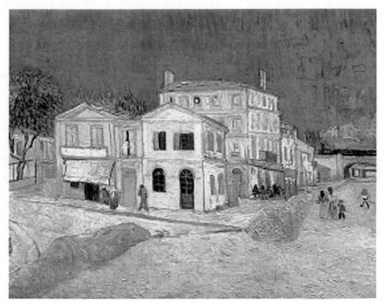

梵谷〈黃房子〉

（*Het gele huis*）

　　亞爾的生活用品不貴，繪畫材料卻相當缺乏。梵谷決定自己當自己的顏料工，他要西奧請唐吉老爹給自己寄來鉻黃、孔雀石、硃砂、鉛丹、鉛黃、鈷藍和群青。他在自己旅店的小房間裡把它們碾碎了。這樣一來，他的顏料不僅便宜而且更鮮豔持久。

　　後來，梵谷發現這裡出售的畫布等等都不能滿足他追求完美的要求，於是他不僅自行研磨顏色，還親自做畫布框、為畫布塗石膏；在想把畫掛上牆時，自己製作畫框、為它上漆。他頂著大太陽，在麥田裡勤勞踏實、專心致志地畫了一天，畫出

了這樣的畫：一大片整地後的田野，似乎在向地平線攀登，泥土塊呈紫羅蘭色，播種者身著藍色和白色衣服，地平線上是一片矮小成熟的麥田，凌駕於這一切之上的是一輪黃色的太陽，把天空都照成一片檸檬黃色。整幅畫充滿了力量和新鮮的生命感。

梵谷遇到他的郵差朋友魯林，郵差告訴他，他的畫就像魯林自己每天路過麥田時看到的一樣，有風的聲音在裡面，彷彿即使亞爾的人們都死去了，這幅畫還活著一樣。梵谷對此非常感激，同時他提出了邀請，或者該說是請求：「魯林先生，您願意讓我畫嗎？」郵差魯林沒有想到他會這麼問，愣了愣，便對梵谷說：「行，明天晚上您來我家和我們一起吃飯吧！雖然我們家的飯菜不算是豐盛，不過您來做客我們會很高興的。」梵谷畫了魯林先生，又畫了魯林太太，便離開了。他在亞爾的期間畫了許多張魯林一家的肖像，好讓他家人都能各自收藏其他家人的畫。魯林是梵谷在亞爾唯一的朋友。

此後，梵谷又過上了挨餓的日子，他畫畫的速度太快了，光是為了買畫框就花光了西奧給他寄來的錢。他不得不賒帳等待著下一筆錢的到來。月初到了，旅店的老闆不僅抬高了這個房間的租金，而且決定要梵谷為他放油畫的小房間交一筆日間貯存費。梵谷厭惡這個貪得無厭的老闆，他必須去找個永久性的住所和自己的畫室。

一天傍晚，當他和魯林一起穿過拉馬丁廣場（Place Lamartin）時，他發現在離他住的旅館不遠的地方，有一所黃顏色的房子，上面寫著「待租」的廣告。這所房子中間有一個院子，兩側是建築。它正對著廣場和山坡上的市區。梵谷在魯林的建議下租下了這所黃房子右側的房子，只要十五法郎，這才是他付給旅店店主的三分之一，甚至比他在海牙租的那間畫室還便宜。

梵谷用西奧剛寄來的錢租下了黃房子，又買了一張便宜的床墊和一把椅子搬回去。他決定用底層的房間作臥室，上面的房間作畫室。他把床墊扔在紅磚地上，把椅子搬到樓上畫室裡，然後，他最後一次回到他住的那家旅店去搬那些畫。旅店主人編出理由扣下梵谷二十法郎才讓梵谷拿走那些畫。當梵谷回到黃房子時，他只剩三個法郎了，而這需要為他抵擋十天的飢寒。不過，飢餓已是梵谷遇到的最輕的磨難了。

和高更的論辯

在梵谷入住黃房子的第二天，他收到他的朋友保羅·高更寄的一封信。高更病魔纏身，不名一文，倒楣地被困在布列塔尼半島上阿旺橋（Pont-Aven）的一家咖啡館裡。高更在信中寫道：「我的生活很艱難，但這主要不是因為我在挨餓生病，而是我的旅店主人扣著我的畫不還給我，而我暫時無法還錢給

他。我以為藝術家不必接觸錢這樣的東西，就連提到它也是低俗的，但是在各種折磨人的痛苦中，沒有什麼比缺錢用更讓人惱火的了，可我命裡注定得一輩子受窮。」

梵谷想起世上的許多畫家們，他們備受煩憂、貧病交迫，為他們的同類所鄙棄和迴避，忍飢挨餓，遭受痛苦的折磨直到死期將至。他想不通，這些畫家究竟是犯了什麼樣的滔天大罪才使他們淪為被遺棄的賤民。高更這個有前途的畫家將會成為怎樣的色彩大師和前所未有的傑出人物啊，他不應該住在這樣悲慘的咖啡館裡。

梵谷悲痛地把信塞進口袋，來到河邊散步，一些穿著骯髒的藍色和白色衣服的工人來來往往，正在從船上把貨物搬上岸。梵谷立刻想起了巴黎，想起了唐吉老爹小店裡的浮世繪……並且也想起了保羅‧高更，他是所有的朋友中梵谷最珍愛的一個。梵谷頓時明白了他應該做的事。那所黃房子可以住下兩個人，他倆每人都可以分別擁有自己的臥室和畫室。如果他們自己做飯，自己研磨顏料並且不亂花錢，他們就可以靠他每月的一百五十法郎活下去。房租不會比現在多，食物花的錢也很少，而他身邊卻又會有個朋友了，而且是個講著畫家的語言、懂得畫家的技巧的畫家朋友。

在此之前，梵谷自己還沒有覺察到自己是怎樣的寂寞孤獨。他又想到，即便靠自己的一百五十法郎養活不了他們倆，西奧或許還能多寄五十法郎作為高更每月交出油畫的報酬。他

決定了一定要叫高更到亞爾來和他同住,普羅旺斯熾熱的陽光會把他的病全都燒光,就像它曾經燒光梵谷的病一樣。不久他們就會有一間氣氛如火如荼的畫室了,南方的第一間畫室,他們將使繪畫充滿陽光和色彩,讓人們看到大自然的燦爛絢麗。

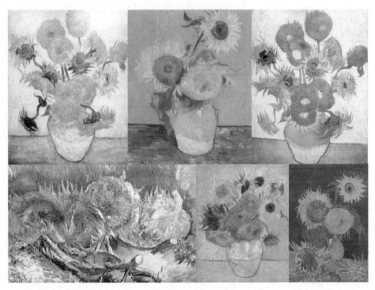

在等待高更到來的這段時間,他像小學生等待老師一樣充滿期盼。為了讓「老師」到來的時候有個驚喜,他開始創作〈向日葵〉(*Sunflowers*)。梵谷一生畫了許多向日葵,有〈花瓶裡的十二朵向日葵〉(*Vase with Twelve Sunflowers*)〈花瓶裡的十四朵向日葵〉(*Vase with Fourteen Sunflowers*),唯獨沒有十三朵的,因為基督教裡,十三是不吉利的數字。

　　黃房子給予梵谷一種安寧感,他過去生活得太漂泊無定了,到處漫無目的地流浪。然而現在他決定再也不走了。

　　他在畫畫之外,省下每一個法郎為黃房子添置些東西,準

備迎接高更的到來，甚至連高更刷牙杯子的顏色都是他精心挑選過的。當他沒錢雇模特兒時，他就站在鏡子前面，一遍又一遍地畫自己的肖像。西奧已經答應了為高更多支付五十法郎，但是高更的身體還應付不了長途的旅行，不過高更已經答應，身體好些就過來和梵谷同住。闊別多時的老友就要見面，這讓梵谷感到非常幸福。

高更終於在拂曉前到達亞爾，然後就在一家通宵營業的小咖啡館裡等著天亮。咖啡店裡的老闆看了看他，叫起來：「你是梵谷要等的畫家朋友吧？我認得出你，你的裝扮和行為跟梵谷一模一樣。走，我帶你去見他，在這裡你不曉得要等多久才能等到他，他最近沒什麼錢不常來這裡。」說罷，他帶著高更到了那所黃房子。高更把梵谷叫了起來，兩個人見面，歡喜得又叫又鬧，彷彿要把整個黃房子都震倒了。

梵谷幫高更解開旅行袋，向他詢問巴黎的消息，又開始介紹他們擁有的畫室和臥室，他們熱烈地交談了好幾個小時，對生活做了些安排。他們在廚房牆上釘了個盒子，把他們一半的錢放進去，再放進小紙條和一支鉛筆，用來把他們取出的每個法郎記下來。剩下的錢他們放在另外一個盒子裡，分成幾份，那是每週購買食物的錢。

梵谷為高更做了湯，不過等他晚上把湯端上來時，高更卻無法下嚥。「這湯你是怎麼煮湯的，梵谷，我真是無法想像。我敢說，這就像你配你那些畫裡面的顏色一樣。」

　　高更毫不客氣地指責：「你依然在新印象主義的老路上蹣跚。我覺得你最好別那麼做，那不適合你，真的。」於是梵谷把他的湯盆放到一邊，要高更把話說清楚。高更隨手一指牆上的向日葵，說：「比方那些刺目的黃色，完全雜亂無章。」梵谷看了一眼牆上的〈向日葵〉，說：「這就是你對我這些向日葵的所有看法嗎？」高更接著說：「不，老朋友，我能找出許多可批評的地方哪。例如，你那些畫的協調問題，它們單調乏味，而且不完整。你整天迷戀著蒙提瑟里（Adolphe Monticelli），但他的作品毫無價值。」梵谷禁不住大喊道：「蒙提瑟里是個偉大的畫家，他比他那個時代的任何人都更懂得色彩！」高更也不認輸：「他是個喝醉了酒的白痴，不然你以為還能是什麼？你怎麼會崇拜上那種人？」梵谷隔著桌子怒視著高更，湯盆掉在紅磚地上，摔碎了，梵谷回到自己的臥室鎖上了門。

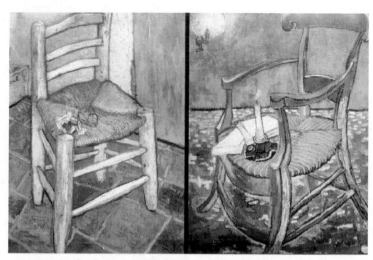

「我打算畫十二株向日葵，成為一首藍色和黃色的交響樂。」梵谷為自己的家
買了十二把椅子，因為耶穌有十二個門徒。梵谷特意為高更買了一把更精緻高
貴的椅子，可見他對高更的重視。

（左圖是梵谷自己的簡陋的椅子，右圖是為高更準備的高貴的椅子）

　　第二天早晨，昨天那場爭論已經被遺忘了。梵谷和高更一
起喝了咖啡，接著就分頭去尋找自己要畫的東西。晚上，當梵
谷筋疲力盡地回來時，發現高更已經在那個小煤氣爐前準備晚
飯了。他們平靜地交談了一會兒，隨後談話便轉到畫家和繪畫
這個唯一讓他們深感興趣的話題上來。

　　戰鬥繼續進行著。高更崇拜的那些畫家，梵谷看不起；
被梵谷奉若神明的人，卻為高更所嫌惡。他們在任何其他問題
上，都能以平靜而友好的態度進行討論，然而繪畫卻是他們生
活中最重要的東西，所以他們都竭盡全力地為各自的信仰而

戰。經歷了一場這樣的爭論，他們的頭腦都累得就像放完電的電池一樣。「你不可能成為藝術家，」高更宣告，「除非你能在看過大自然後，回到畫室再冷靜地把它畫出來。」梵谷絕不妥協：「我不願意冷靜地畫，你這個對生活毫無渴望的人。我要熱血沸騰地畫！這就是我到亞爾來的原因。」

第二個週末，他們兩人和好如初，便相約到妓院去。「高更先生，」店老闆路易斯說，「您是個藝術家，也許您會願意對我去年從巴黎新買來的兩幅畫發表意見吧！是從古比爾公司買來的，您請，先生！」梵谷發著牢騷，他來過這裡許多次，店老闆也沒有讓他幫忙看畫。

突然，從隔壁傳來一聲大喊，梵谷沖進去，只見高更躺在地上斷斷續續地說：「梵谷，你，你看，我們曾經談論的美與醜是多麼……正確的。路易斯為他的妓院買的迎賓畫，你看……從古比爾買來的，兩幅都是正統學院派那些號稱純潔高尚的作品啊！」

狂暴的西北風颳起來，風把人們阻留在家裡。高更沒法工作，梵谷也是，他們又開始無休止地論戰。高更不斷地惹梵谷發怒來消磨時間，他從來沒見過有人像梵谷這樣單純地為了一些想法就如此大動肝火，梵谷成了高更唯一的玩物。四五天之後，他們之間的狂風暴雨已經變成了不動聲色的陰雨，高更告訴梵谷：「有幾個曾經與我交往甚密、愛跟我討論問題的人都瘋了。」梵谷並不相信：「你是在威脅我嗎？」高更說：「不，

我是在好心提醒你。要是出了事，你千萬別埋怨我。」

　　梵谷知道高更內心是善良的，他乞求道：「唉，高更，不要和我吵架了好不好？我們完全可以做些有意義的事，我知道你是個比我高明的畫家，我知道你可以教給我許多東西。我不願見你鄙視我，我辛辛苦苦努力了九年，你最懂得藝術家的艱難，不是嗎？」高更也是願意幫助梵谷的，可是他控制不了自己。

　　接下來的日子，梵谷和高更白天畫上整整一天，晚上又打上一夜架，根本不睡覺，吃得也極少。過多的陽光、色彩、興奮、菸草和苦艾酒充斥著他們的身心。他們受著風吹日晒和自己創作欲望的折磨，彼此間的憤怒狂暴也使他們感到苦惱。

　　一天晚上，他們到咖啡館去，梵谷要了一杯苦艾酒。

　　突然，他拿起杯子朝高更的頭上扔去。高更躲開了，他把梵谷整個人抱了起來，穿過廣場。梵谷後來隱約發現自己躺在床上，頃刻間便睡著了。「親愛的高更，」第二天早晨他非常平靜地對高更說，「我模模糊糊地記得我昨晚冒犯了你。」「我真心誠意地原諒你，」高更說，「不過，昨天那樣的事也許還會發生。而且，要是你打著了我，我一定會把你掐死的，有時候我控制不了自己，這些天的爭吵也是如此。所以，請允許我給你的弟弟寫封信，告訴他，我打算回去了。」

梵谷非常重視質感，很多筆觸是向上提起的，創造出花芯怒放的感覺。尤其是背景中的交叉十字筆觸，打破了傳統的構圖和筆觸規則。梵谷很多地方的筆觸充滿遒勁的爆發力，只有觀看到原作的人才能看見這樣的筆法。

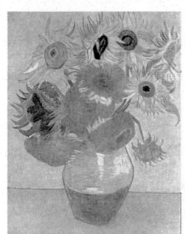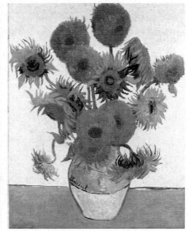

梵谷〈向日葵〉組圖

　　這幾乎要了梵谷的命：「不！不！高更，你不能這麼做。就這麼丟下這所黃房子嗎？這裡面的一切都是我為你準備的呀。」整整一天，風雨大作，梵谷不顧一切地力爭把高更挽留下來，又是懇求，又是詛咒，又是威脅，又是利誘，甚至還流了

眼淚。在這場戰鬥中他表現得更加堅定，因為他覺得能否讓他的朋友留在黃房子裡關係到他的一生。黃昏時，高更已經疲憊不堪，為了能休息一會兒，他讓步了。

黃房子裡的每個房間都充滿了緊張氣氛，並因此顫動著。高更沒法入睡，直到拂曉前他才打起瞌睡來。幾天來，每次他剛剛睡著就會發現梵谷站在自己臥室門口，一句話也不說，這時高更就會大喊：「滾回去睡覺！」梵谷便回去了。但是這樣的情況反覆出現，他們決定白天一起出去走走，徹底解決兩人之間的問題。

藝術家的瘋與死

一路上，兩人還是爭執不斷，不經意間，他們又來到路易斯的妓院。高更跟著一個女子上樓，過了不久，高更下樓來了。兩個男人下山回到黃房子。高更匆匆吞下他的晚飯，沒有說話就走出了大門。正當高更快要穿過拉馬丁廣場時，他聽到身後一陣熟悉的腳步聲——急促、細碎而不均勻。他轉過身來，梵谷朝他衝來，手中拿著一把打開的剃刀。高更神色嚴厲地站在那裡望著梵谷，然後梵谷低著頭走了過去。這天，高更擔心梵谷會做出什麼瘋狂的事，為了讓兩個人都靜一靜，他去了旅店，訂了一個房間，鎖上門，然後就上床睡覺了。

梵谷走進黃房子，回到自己的臥室。他拿起那面他曾經對著畫過許多次自畫像的鏡子，又把鏡子放在靠牆的梳妝臺上。

他看著鏡子裡那雙佈滿血絲的眼睛，又聽到耳旁有嘰嘰喳喳的嘈雜的、讓他煩躁的聲音，彷彿末日已經來臨。他舉起剃刀，割下了他的右耳。接著他扔掉剃刀，用毛巾把頭包上。血滴到地上，他從臉盆裡撿起他的耳朵，洗了洗，用幾張速寫紙把耳朵包起來，走到了妓院，把紙包交給妓院裡的年輕女孩。女孩打開紙包，望見那隻耳朵，頓時大受驚嚇，梵谷轉身走開。他下了山，穿過拉馬丁廣場。從身後關上了黃房子的門，上了床。

第二天早晨，高更回來時，他看到一群人聚在門前。魯林絕望地喝斥高更：「你對你的同伴做了什麼，先生？」高更一臉茫然：「我不知道。」周圍的人並不罷休：「你很清楚，他已經死了。」高更好半天才使自己鎮靜下來，人群的目光彷彿要把他的身體撕成碎片。「我們上樓吧！先生，」他結結巴巴地說，「在那裡我們可以把話說清楚。」

下面兩個房間的地上扔著一些溼毛巾。血跡染汙了通往梵谷臥室的樓梯。梵谷躺在床上，看起來已然生氣全無。高更輕輕地觸了一下那身體，他還有熱氣。這使高更突然之間完全恢復了他的活力。「我不知道他怎麼會這樣，我想是精神不太好，」他低聲對警察長說，「把這個男人喚醒，要非常小心地弄醒他。如果他問到我，告訴他我去巴黎了。他要是看見我，我們一定會再次爭吵，以他這樣的身體，他會死的。」警察長叫來一位醫生和一輛出租馬車，他們把梵谷送往醫院，魯林氣喘吁吁地跟在車旁跑著。

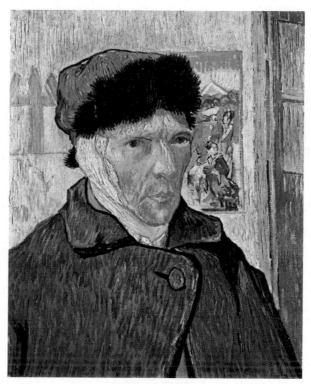

〈綁繃帶的自畫像〉

（*Self-Portrait with Bandaged Ear*）

　　梵谷醒過來時躺在醫院裡，西奧已經在他身邊了。他的弟弟西奧，在此生他最需要他的時候，就一定會陪在他身邊。梵谷已經沒有力氣說話，也不用說話了，雖然高更自己的情況也不好，但是他還是強撐著理智地告訴了西奧有關梵谷的境況。這些天來最好的事莫過於西奧帶來了一個好消息，他遇到一個荷蘭女孩，像他們的母親一樣善良。梵谷很開心西奧找到一個

他喜歡的女孩，他更開心的是，有人可以照顧西奧了，而他自己很快也將獲準出院。西奧在向醫生確認梵谷的身體已經康復之後，終於在梵谷的催促下回到了巴黎。

　　但其實，雷伊醫生（Félix Rey）曾經告訴梵谷說，他從來就沒有正常過，只是梵谷自己不覺得這是什麼大事，所以雷伊醫生又觀察了他幾天，並開了些藥給梵谷之後，梵谷就出院了。他又回到了黃房子，魯林不斷地安慰他說，在亞爾這不算什麼大不了的事，整個亞爾的人都或多或少有些瘋狂。梵谷再一次想起了他剛到亞爾時遇上的那個記者，他想自己還不至於發瘋，只不過藝術家都多少有點瘋狂的氣質。

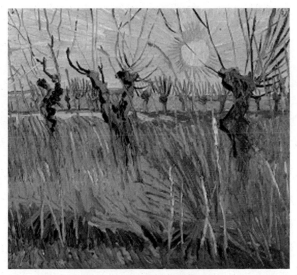

梵谷〈落日下的柳樹〉
（*Willows at Sunset*）

　　梵谷重新看到了燦爛的陽光和金黃的麥田，創作力又迸發出來，他對大自然的敏感和他幾個小時就能完成一大張油畫的才能也都恢復了。他每天創作出一幅新畫，情緒越來越高昂。就這樣，他一口氣畫成了三十七幅油畫。梵谷簡直覺得自己已經完全康復了，沉浸在繪畫當中的幸福生活又可以開始了。直到有一天清晨，他剛剛醒來，那些奇怪的嘰嘰喳喳的聲音又回到他耳朵裡，給他講些不知所云的故事。夜幕初降，他走到一家灰色的飯館，坐在一張小桌子前，叫了一份湯。女僕把湯端上來，他耳邊響起了一個尖利的聲音向他發出警告，他立刻把湯盤推到地上，盤子摔成了碎片。「你想毒死我！」他尖聲叫嚷著，「你在湯裡放了毒藥！」他跳起來，踢倒了桌子。有的顧客奪門而逃，其餘的呆呆地望著他。「你們全都想毒死我！」他喊著，「你們想謀害我！我看見你把毒藥放進了湯裡！」幾分鐘後，兩個警察進來再一次把他抬到山上的醫院裡去了。

　　在醫院裡，梵谷相當安靜，他似乎意識到自己是有些什麼毛病，但他說不出來。他和雷伊醫生談論著自己的焦慮與崩潰，雷伊醫生也只能開些藥給他，並叮囑他不要畫太多畫，因為畫畫讓他喪失了理智。梵谷聽從了他的建議，在醫院又住了半個月便回黃房子去。此時亞爾的人們已經把割掉一隻耳朵、又認為別人對自己下毒的梵谷視為一個徹頭徹尾的瘋子了，他們在路上撞見梵谷就會繞開，而小孩子們更加過分，他們反反覆覆地唱著「梵——谷，梵——谷，把你的耳朵扔過來！把你

的耳朵扔過來！」

　　梵谷被他們弄得不得安寧，那些聲音不分白天黑夜地在他窗前響起，他拿起黃房子裡的碗碟和杯具向窗外砸去，意圖制止這些奚落的聲音。可是這些小鬼就像惡魔一樣纏著他，就連夢裡也能聽到這些聲音。幾天下來，他已經把精心佈置的黃房子裡面砸了個稀巴爛。每一件東西被摔壞，他的腦海中就會閃過一個有關他在黃房子中度過的日子的回憶；每一聲脆響，他的眼前都會浮現出一個為了裝備自己終生居住的房子，而省吃儉用，一件一件買下這些東西的畫面。房子被他扔空了，他的每一根神經都在顫抖。

　　居民們寫信給市長，連署要求把梵谷關起來，因為他的行為讓鄰居感到不安全。這天梵谷還躺在床上，兩個警察破門而入，把他帶去了醫院。雷伊醫生聽說以後連忙去看他。

　　雷伊醫生對梵谷說：「你不能再回黃房子去了，很難說你的發作會隔多久再來一次。如果你處在和平、安靜和愉快的環境，而且又不讓自己激動，你也許就不會發作了。可怕的是，這種病也許會每隔一兩個月發作一次，而我們又無法知道它究竟在什麼時候發作，為了保護你自己，以及你周圍的人⋯⋯我想，你最好還是⋯⋯」

　　梵谷絕望地接話：「去精神病院。你認為我是⋯⋯」雷伊醫生搖搖頭：「不，梵谷，你不是。你和我一樣神志正常。可是癲癇的發作和任何一種熱病都一樣，可以使人失去理智，

這並不是說你精神有問題。這附近有一個叫聖雷米的地方，那裡的一所精神病院接受三個等級的病人，三等病人每月只收費一百法郎。這地方原來是個修道院，緊貼著山根，它非常美，我想你會喜歡去那裡畫畫。」

梵谷點點頭，他實在不想給西奧添更多麻煩了。西奧一直希望梵谷回巴黎去由他親自照顧，但在雷伊醫生的建議下，他勉強同意了讓哥哥先住進這裡的精神病院。西奧寄來了錢，替梵谷還清了所有的帳，又打聽了梵谷的地址，準備一有時間就過來照顧梵谷。

雷伊醫生護送梵谷來到了聖雷米（Saint-Rémy）。門鎖在梵谷身後鎖上，梵谷就正式住進了精神病院。一個修女帶著梵谷來到他的床前，他驚訝地發現這裡的人很麻木，不讀書，不玩，甚至不說話。他放下行李，就來找他的主治醫生佩隆醫生（Théophile Peyron）。梵谷急切地想知道發生在自己身上的事是怎麼回事：「醫生，你是專家，你能解釋一下為什麼我要把自己的耳朵割掉嗎？」佩隆醫生盡力讓梵谷安靜下來，然後說：「我認為你沒有精神病，梵谷，我想你是有癲癇，對於癲癇病人來講，這不算罕見，病人在聽覺神經變得特別敏感時，便以為割掉外耳就可以使這種幻覺中止。不過你別擔心，你只要在這裡安靜地待著，你就不會再聽到那些奇怪的聲音了。」梵谷點點頭回去了。

過了一會兒，梵谷睡著了。鄰床發出的低沉的呻吟聲吵醒

了梵谷，這呻吟聲越來越大，直到突然變成了嚎叫和滔滔不絕的話語，旁邊一個經驗老道的病人爬起來按住了那個人，餵他服下了安眠藥，其他人也似乎對這樣的情況見怪不怪，他們看到已經沒事了便繼續在自己的床上打起鼾來。梵谷驚呆了，一夜沒有闔眼。

第二天早上，梵谷正在觀看病人們遊戲，突然有個人猝然倒地，抽搐起來。「快，他癲癇發作了，」有人喊著，「抓住他的手臂和腿。」因為這所精神病院的修女們都在忙著照顧一級和二級病患，佩隆醫生更是每週才和三級病患們見一次面，所以三級病患們不得不相互充當醫生和護士。他們形影不離，發作的時候互相幫助，而且總是懷著無限耐心。他們每個人都明白，不久就又該輪到自己頭上了，到那時他也將需要自己鄰居的幫助和容忍。這是個瘋人互助會。

梵谷慶幸自己來到這兒，由於目睹了瘋人生活的真實情況，他慢慢地擺脫了那種模模糊糊的恐怖，那種對精神錯亂的畏懼。他漸漸地把瘋癲看成了和其他疾病一樣的一種病。到了第三個星期，他發現他的夥伴們並不比患了肺病或者癌病的病人可怕。他向佩隆醫生申請了一間小畫室，他告訴醫生，不畫畫他會瘋的。佩隆醫生在得到西奧的許可後給了梵谷一個小房間。

西奧結婚了，他和他的妻子約翰娜（Johanna van Gogh-Bonger）經常寫信給梵谷。為印象派奔走的巨大工作壓力讓西

奧的身體不太健康，梵谷為他弟弟擔憂甚於為他自己，他懇求約翰娜給在飯館吃了十年飯的西奧做些有益健康的荷蘭飯菜。約翰娜是個非常賢惠的妻子，她把西奧照顧得很好，過了一些時間，她便懷孕了。

　　梵谷覺得現在的西奧非常幸福，他不用再擔心西奧了，而對於他自己，工作比其他所有事都更使他感到輕鬆，只要他全力以赴地投入工作，就很可能是最好的治療方法了。他覺得，病室裡的那些人可能會無可救藥地慢慢衰竭而死，但他有他的繪畫，那會使他變成一個健康愉快的人，然後走出這所精神病院。他非常配合醫生的治療，幾個月後，佩隆醫生便同意梵谷去取回他在黃房子中畫的那些畫。

　　可是，梵谷回到了亞爾，一見到那所黃房子和廣場上被晒得泛白的地面就頭暈目眩，他沒能再按計劃去拜訪魯林和雷伊醫生，他只想逃離這裡，他飛快地往回跑，卻不知什麼時候倒在了地上。精神病院的醫生和修女們在一條水溝裡找到了梵谷，他們把他帶回了精神病院。

　　梵谷感到非常沮喪，他原以為只要稍加注意，自己就可以用強大的意志力抵抗精神上的疾病。更讓梵谷沮喪的是，這一事件讓他再也不能外出了。他每天躺在病床上，手已經快要麻木了，他跑到畫室去想要開始作畫，但是他的窗外永遠是一方窄窄的天空。他漸漸明白，只有徹底治好病，他才能重獲自由，可是無論他如何詢問，都沒有人肯告訴他究竟徹底治好病

需要多久。他不得不開始觀察自己，他發現他的發病週期是三個月，只要他按時服藥，並且避開發病的日子，他就能和正常人一樣控制自己。他對佩隆醫生講述了這些，佩隆醫生終於答應讓他在不發病的時候出去一兩次。

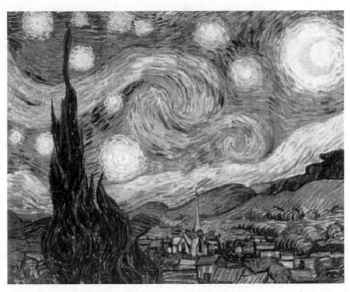

梵谷〈星夜〉（*De sterrennacht*）

梵谷背著畫架來到原野上，這裡有大片的絲柏樹，他大概是在精神病院待得太久了，一見到這些樹就愛上了它們。這天，梵谷支起畫架，用盡全身的力量把色彩潑在白色的畫紙上。漸漸，他眼前的夜色和絲柏樹就永遠定格在他的畫面裡了，星雲與山稜宛如一條巨龍不停地蠕動著，暗綠褐色的柏樹像一股巨型的火焰，由大地的深處向上噴出，畫面上所有的一

切似乎都在迴旋，轉動，在夜空中放射著絢麗的色彩，這幅畫就是後來舉世聞名的〈星夜〉。

梵谷於 1889 年創作的〈星夜〉是傳世名作，而且在物理學家眼中，這幅作品還具有科學上的意義。畫面中有大大小小的湍流（turbulence），這是物理學的專業術語，用來表示物體流動時形成的亂流，湍流涉及從微觀到宏觀多種不同類型的運動，內部外部的能量交換也非常複雜，科學家一直試圖用精確的數學模型來描述湍流現象，至今鮮有圓滿的解決方案，被稱為「經典物理學最後的疑團」。然而，科學家研究〈星夜〉後發現，畫面中心抽象的光影漩渦，竟符合「柯爾莫哥洛夫假設（Kolmogorov theory）」，這是一個關於湍流現象的物理學理論。莫非，大畫家梵谷同時也是物理學家？

幾天以後，他被叫到佩隆醫生的辦公室簽收一封掛號信。是西奧寄來的，他撕開信，看到一張用他的名字開出的四百法郎的支票，這是他第一次擁有這麼大數目的一筆錢。原來，他的一幅油畫賣了四百法郎，那是去年春天他在亞爾畫的〈紅葡萄園〉（*The Red Vineyards near Arles*），買畫的人是安娜・鮑克（Anna Boch），一位比利時畫家的姐妹。西奧在信中邀請他回到巴黎來，西奧還打算介紹一位叫嘉舍的醫生（Paul Gachet）給他認識，嘉舍在瓦茲河畔的歐韋爾（Auvers-sur-Oise）有個家，那裡離巴黎只有一小時路程，許多重要的畫家都曾在他家畫過畫。嘉舍自稱對癲癇完全了解，並且說，無論梵谷什麼時

候願意去歐韋爾，他都願意照料梵谷。梵谷開始迫不及待了，因為西奧在信中還提到，他有了一個兒子，他和約翰娜以梵谷的名字為兒子命名。

梵谷決定下一次發病結束後就去巴黎，因此他要在下一次發病時控制好自己，這樣才能保證到巴黎後不為西奧帶來麻煩。他決定下次即將發作的時候，就停下工作，躺到床上，準備好生一場短時間的小病，最好過不了幾天他就又可以起床，就好像他只不過得了輕微的感冒一樣。

可惜，事與願違。梵谷算好了日子，提前四十八小時躺在了病床上，什麼也不做。第一天過去了，第二天也沒有任何異常，梵谷暗暗笑話自己，說不定自己已經完全被西奧傳來的好消息治好了。就在第三天快要過去的時候，他走出病房準備到畫室去收拾東西。這時，負責照顧精神病院的修女們口中唸唸有詞地從走廊上快步走過，像一個個鬼影，她們唸的東西讓梵谷頭疼。從在博里納日看到那些虔誠礦工苦難的日子起，梵谷對宗教就不如從前信賴了，他跑出畫室到了一口枯井旁邊，好像在佈道一樣地自言自語，卻沒有人聽得懂他在說些什麼。

幾天後，梵谷恢復了意識，他的病友們似乎也已經習慣了他的瘋癲，他們把他弄回到床上，就不再理會他了。梵谷想起了那些修女可怕的鬼影，他覺得這裡不再適合他養病了，他飛快地收拾好行李，拿上支票，逃出了這所精神病院，登上前往巴黎的火車。

第 7 章　在梵谷熱愛的黃房子中

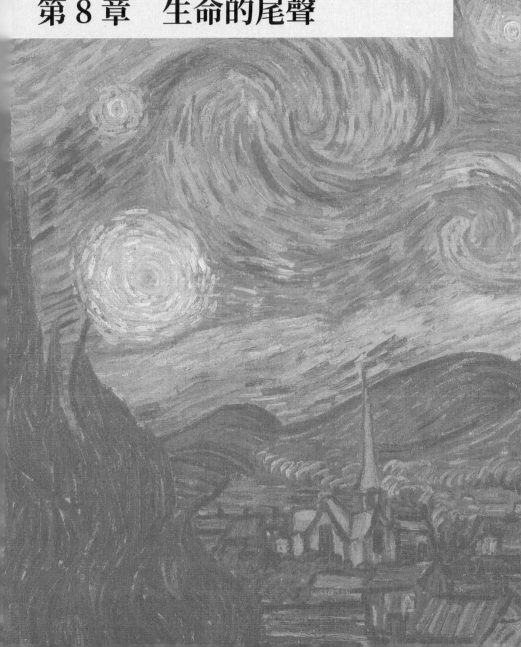

第 8 章　生命的尾聲

重返巴黎

　　西奧接到梵谷離開精神病院的消息，便算好日子到車站來等梵谷。他想好了，如果等不到梵谷，他就直接坐火車去那所精神病院，就算只能靠聞著哥哥的氣味也要找到梵谷。幸運的是，梵谷真的像健康的人一樣，提著兩個箱子來到巴黎。他跟著西奧向西奧家走去，約翰娜已經抱著同名的小文生等在家門口了。

　　梵谷慈愛地看著西奧的孩子，他覺得自己沒有能夠當一個父親，可是西奧可以當父親了，這是多麼美好的事啊！他一邊逗弄小文生，一邊聽西奧說話。原來，西奧已經通知了他們在巴黎的那些朋友梵谷回來的消息，那些年輕的印象派畫家都趕著來西奧家裡探望梵谷，只可惜高更不在其中。

　　在圖魯斯走進來的時候，梵谷看到一個不認識的面孔跟了進來坐在角落裡。「請你介紹介紹你的朋友好嗎？」梵谷問道。「那不是我的朋友，」圖魯斯笑了，「那是我的看守。」

　　一陣令人痛苦的沉默過後，圖魯斯平靜地說道：「莫非你沒聽說？我已經有幾個月精神不健全了，他們說那是癲癇。」梵谷腦子裡空空的，他想換一個話題。他看了一眼人群，少了幾張熟悉的面孔。

　　「喬治‧秀拉進展如何？」梵谷問道。圖魯斯還是那麼平靜，彷彿這是他意料中的結果：「秀拉得肺病快死了，醫生說

他活不過三十一歲。」在梵谷的印象中，秀拉本來是非常健壯的，怎麼可能突然生這麼嚴重的病呢？西奧看出了他的疑惑，接過話說：「他勞累過度了，你有兩年沒看見他了吧？你走後他用點彩法發了瘋似地作畫，像著了魔一樣，一天才睡兩三個鐘頭，母親的勸告也毫無意義，可憐她只是哭，絲毫幫不上忙。」梵谷陷入了深深的恐懼中，難道不只是自己，連其他那些偉大的藝術家也要遭受這樣的苦難嗎？他不敢再問下去，只覺得昔日爭論的美好時光已經過去了。

　　有一天，梵谷在西奧的書桌裡翻找東西，無意中翻到一大捆用粗繩捆起來的信件。他不勝驚愕地發現那都是他寫給西奧的信。西奧把哥哥從到海牙古比爾公司的那一天起，二十年來所寫的信，一封不缺地保存了下來。那是將近七百封信，梵谷很納悶西奧何必要保存這些信。在書桌的另一邊，他發現了過去十年中他寄給西奧的素描，全都整整齊齊按照時期先後排好了。這裡有博里納日時期畫的那些正俯身在礦石山上工作的礦工和礦工妻子們，有埃頓附近田野上的挖掘者和播種者，有紐南的吃馬鈴薯的人和織工們，有巴黎的飯館和街頭風景，有他在亞爾初期畫的向日葵和果樹的速寫，還有聖雷米精神病院的花園。

　　梵谷驚訝得不知該說什麼，西奧是在記錄梵谷一點一滴成長的印記，他是如此細緻認真，甚至不會在自己身上做這麼多。梵谷的眼眶溼潤起來，他突然發覺上帝並不是從不眷顧自

己，因為祂派來了西奧，西奧就是上帝派給他的天使。西奧不僅供養他，還全心全意地珍愛他，他決定要聽從西奧的一切安排，他不願意再打亂西奧的生活，西奧已經有了幸福的小家庭了，而這是梵谷希望看到的，所以無論如何，梵谷不會再像以前那樣任性了。

不過首先，他要完成一個畢生的夢想，他要舉行一次完全是他個人作品的畫展。他把西奧掛在家中牆壁上的畫都取了下來，除去了素描的包裝，然後把未裝畫框的油畫從家具下面拉出來，非常仔細地把這些作品按時期分好類，然後，他選出最能表達他筆下那些地方神韻的素描和油畫。他在門廳裡釘上了約三十幅初期習作，其中有博里納日人走出礦井的、俯身在橢圓形火爐上的，以及他們在簡陋的小屋裡吃晚飯的。「這是炭筆畫室。」他對自己宣布。

他掃了一眼其餘的房間，決定連浴室也善加利用。他站在椅子上，把埃頓的習作釘成一排，那都是描繪務農者的習作。「這一間，是木工鉛筆畫室。」他的下一個目標是廚房，他在那裡掛起了在海牙時的寫生，其中有從窗中俯瞰木材廠的景象、沙丘和正被拉上岸的漁船。「第三室，」他說，「水彩畫室。」在小小的備用客房裡，他掛起了描繪他的朋友德格魯特一家的油畫〈吃馬鈴薯的人〉，這是他第一幅充分表達了自己見解的油畫。在這一幅的周圍，他釘上了幾十張描繪紐南的織工和農民的習作。

在自己的臥室，他掛起了巴黎時期的油畫，那是他成熟最快的時期。在起居室，他把每一幅能排進去的光彩四射的亞爾油畫都掛到了牆上。在西奧的臥室，他掛起了他在聖雷米精神病院期間創作的畫。他把這項工作完成後，又把地板打掃乾淨，接著便穿上外衣，戴上帽子，下了樓。

十二點剛過，西奧從街上拐進來，快樂地向家中的人們揮著手，梵谷、約翰娜和孩子在門口迎接他。梵谷說：「西奧，小約，我打算帶你們去看一個梵谷畫展，你們要準備好接受這個大的驚喜。」梵谷推開門，西奧家的三個成員走進了門廳。西奧和約翰娜環視四壁，驚呆了。

梵谷接著按正確的時間順序，帶著他們從一個房間到另一個房間。他們站在那裡就像三個在藝術畫廊裡的參觀者，在看一件件代表一個人一生的作品。他們感覺到了這位藝術家緩慢而痛苦的進展，向著成熟的表現手法一點點摸索，在巴黎發生的巨變，以及他渾身的熱情在亞爾的盛大爆發，聚集了多年辛勤的全部心血，然後竟是崩潰的聖雷米時期的油畫，還有他為了保持創作熱情，一個人的艱苦鬥爭。在短短的半小時中，為他們重現了一個人在世間逗留的生活歷程。對梵谷來說，讓他最珍惜的人看到這些就已經足夠了。

西奧再一次跟梵谷提起嘉舍醫生的時候，梵谷不再那麼抗拒了。他知道如果西奧這麼建議的話，那一定是對他和西奧最好的安排。西奧想要把梵谷交給嘉舍醫生的原因則更加無私，

一方面，他擔心梵谷的身體不能適應巴黎喧囂的環境，但是他又絕不肯讓哥哥再孤身一人在那麼遠的地方生活，嘉舍醫生所在的歐韋爾是最合適的地方；另一方面，他知道繪畫是哥哥的生命，而能容忍甚至合理地鼓勵一個精神病人畫畫的醫生無疑只有嘉舍醫生一人。

西奧曾經在獨立藝術家協會（Salon des Artistes Indépendants）畫展上展出了梵谷畫的亞爾夜景，嘉舍醫生看到後，認為那是本次畫展全部展品中最好的油畫。西奧為有人賞識梵谷的才華而非常激動，他又給嘉舍看了梵谷為高更和黃房子畫的〈向日葵〉，嘉舍醫生的眼淚幾乎要湧出來了，他轉頭對西奧說：「你哥哥是一位偉大的藝術家。那些向日葵的黃色和以往藝術史上的任何東西都不一樣。就憑這些油畫，先生，就可以使你的哥哥永垂不朽。」

西奧知道，嘉舍醫生如此珍惜梵谷，一定不會像其他醫生對待精神病人那樣冷酷，而與畫共生的梵谷必然要在嘉舍醫生那裡才能得到拯救。西奧把這一切告訴了梵谷，梵谷搔搔腦袋，咧嘴笑了，他說：「要是嘉舍醫生對我的向日葵是這麼看的，至少他和我一定能合得來。」這天，西奧幫梵谷收拾完東西，就送他來到了歐韋爾。

和嘉舍醫生在一起的日子

　　嘉舍醫生早早就到車站迎接西奧和梵谷，他是個容易緊張、興奮，有些神經質的小個子男人，他的眼神中流露出憂鬱的渴望，在見到梵谷的一剎那，他就熱情地緊緊握著梵谷的手。他們倆一見如故，梵谷好奇地詢問這裡的工作環境，嘉舍醫生則忙不迭地回答：「你會發現這是真正的畫家之鄉，沒問題，你一定會喜歡的。看你把畫架帶來了，你帶的顏料夠嗎？你該立即開始工作。你今天下午來我家吃飯嗎？你有沒有帶你新作的油畫？恐怕你在這裡不會找到亞爾的那種黃色，可是這有些別的東西，它們也很值得你畫。你一定要來我家作畫，許多有名的畫家都來過我家，我要把那些名畫家都畫過的花瓶給你畫，你現在感覺怎麼樣......」

　　西奧看著這樣的兩個人，對他們相處融洽表示放心，但同時他又不能不擔心這兩個人會為畫畫上的什麼事情激動起來，他知道，激動是一個精神病人必須杜絕和避免的。

　　所以，西奧趁梵谷在東張西望的時候，拚命把嘉舍醫生拉住，低聲跟他交談起來。

　　「求您小心看護我哥哥，」他說，「如果您發現他有任何發病的症狀，就立刻向我發電報。在他需要我的時候，我必須和他在一起，一定不許他......」

「放心放心，」嘉舍醫生打斷西奧的話，用食指使勁兒捋著下巴上的小山羊鬍鬚說，「他當然是瘋了。但你有什麼辦法？所有的藝術家都是瘋子。但是也是因為瘋了，他們才成為藝術家。真的，有時候我希望變成個瘋子還變不成呢。亞里斯多德早就說過『但凡優秀的人都免不了一半瘋狂』！」

「我知道，醫生，」西奧還是擔心地說，「可他是個年輕人，只有三十六歲。他還有更美好的生活，我希望您能幫他好起來，至少不要讓他傷害自己。」嘉舍醫生很自信，他對西奧說：「把他留給我吧！我知道怎樣和畫家們打交道。我一個月之內就可以使他成為一個健康人。我要讓他工作，這樣可以治好他的病，我要讓他給我畫像。你放心去忙你的事情吧！」

西奧看著梵谷激動地在樓上樓下亂跑，在這房子裡找尋以前在畫中看過的熟悉的東西，他覺得，無論如何，這是最好的方式。嘉舍醫生已經去找梵谷說話了，西奧只好戀戀不捨地回了巴黎，因為在那裡，還有兩個人等著他去照顧，甚至不止兩個人，他身上有整個法國印象主義（Impressionism）和後印象主義（Post-Impressionism）的責任。

梵谷在樓上對遠去的西奧揮了揮手，便忍住了眼淚轉過來對嘉舍醫生說：「我在花園裡倒看見一處我很想畫的風景。」嘉舍醫生高興極了，他說：「好！好！我立刻支上畫架。你可以把你所要畫的地方指給我，我會告訴你是否有哪個畫家正好畫過這個地點。」

　　在梵谷作畫的過程中，這位醫生圍著他團團轉，擺出表示狂喜、驚愕和詫異的姿態。他俯在梵谷肩上，不斷地提出意見又大加讚賞：「是的，是的，你可抓到它了，是粉紅。你要把這棵樹糟蹋了。啊，對，對，就是這樣。不，不要再加鈷藍了，這可不是普羅旺斯。對，對，就是這樣。你把它們畫得多麼富於生命感，在你的筆下沒有靜物。留神，別太多了。啊，對了，對了，現在我看出來了，就是這樣。」

　　梵谷盡量忍耐著這位醫生的曲解和長篇的獨白。然後他轉過身，對手舞足蹈的嘉舍說：「醫生，難道你不認為你讓自己這樣興奮、激動於你健康不利嗎？作為一個醫生，你理應知道保持平靜是多麼重要。」但是，當有人作畫的時候嘉舍是難以平靜下來的，這是他作為一個心思縝密的醫生的唯一缺點。

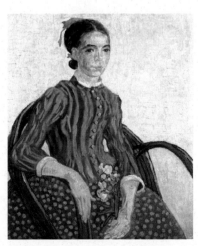

梵谷〈扶手椅中的女孩〉（*La Mousmé, Sitting in a Cane Chair*）

　　梵谷畫完畫就同嘉舍一起進了屋，他把自己帶來的那幅亞爾女人肖像給這位醫生看，這位醫生瞇起一隻眼，迷惑不解地望著那畫。在就這幅畫的優點與缺點同自己進行了一場長時間的滔滔不絕的討論之後，他宣布：「不對，我不知道你想表明什麼，她的神情？她的外表？」梵谷倒很鎮定：「我什麼也不想表明，她是亞爾婦女的綜合，我只不過是想用色彩的語言來表現她的性格。」

　　嘉舍醫生又看了一會兒說：「哎呀，我完全不能接受這幅畫。」梵谷已經不願意與他解釋或者爭辯了，他說：「如果我到房子各處看看你收藏的畫，你不會介意吧？」

　　嘉舍醫生此時只關心手中這幅亞爾女人的肖像畫，便頭也不抬地說：「那當然，當然，你盡情地看吧！我可得和這位女士留在這兒，看我能不能夠做到理解她。」這位醫生像在進行一場艱難的鬥爭。

　　由嘉舍醫生的孩子保羅領著，梵谷在房子裡一間一間地參觀了一個小時。他看到一幅吉留曼（Armand Guillaumin）畫的躺在床上的裸體女性被隨便丟在一個角落裡，這幅油畫顯然沒有得到妥善保管，稍微有點裂開。正當梵谷心疼地看著這幅畫的時候，嘉舍醫生激動地跑上來，提出了一連串和那個亞爾女人有關的問題。他大喊著：「我看懂了，我看懂了，梵谷你說，你是不是想表現她的內心，她的內心一定承載著太陽的光

輝，但是她的身體承載不動，所以這些線條有些扭曲，是不是這樣？」

梵谷笑笑，他創作這幅畫的時候可沒想那麼多，在他印象中，他看到的亞爾女人就是畫上這個樣子。嘉舍醫生在稍稍冷靜下來之後，邀請梵谷和家人共進了晚餐。

他很想要再和這位才華橫溢的藝術家多待一會兒，但是他還是無奈地告訴梵谷：「對不起，我不能讓你和我以及我的家人們住在一起，我的房子太小了，我帶你到馬路那邊去吧！那裡有一家乾淨舒適的旅館，你晚上可以在那裡休息，白天只要你高興，你可以隨時到我家來畫畫。」

嘉舍醫生確實為梵谷找了一家很好的旅館，他向旅店主人要了個人情，旅店主人便同意每天只收六個法郎租給梵谷一個房間住。嘉舍醫生開了藥給梵谷，又囑咐了他幾句後，才離開這裡回家去了。梵谷等嘉舍醫生前腳剛走，後腳就拖著行李離開了這裡，旅館主人大喊：「你去哪裡？」梵谷頭也不回地說：「我是勞動者，不是資本家，我住不起你的六法郎的店。」梵谷在這家旅館附近找到了看上去很舊的哈烏旅館（Ravoux Inn），這裡只要三個半法郎一天就夠了，梵谷便在這裡住下了。

創作熱情的喪失

　　第二天早上五點，梵谷起床了。天氣很好，陽光和煦，山谷裡一片新綠。然而，他病情的幾次發作，以及在聖雷米被迫過的那種閒散生活，使他付出了代價——他的手拿不住畫筆了。他請求西奧給他寄來巴格的六十幅炭筆習作供他臨摹。他擔心如果不重學一下比例和裸體，他在作畫時就會犯下錯誤，從而貽笑大方。

　　他鋪開他在聖雷米畫的一些油畫，急著要潤色修改。然而他這種突然間的活躍，只不過如神經反射，是還未被摧毀的生物做出的習慣動作。在精神病院的長期隔離之後，他覺得一天就像一個星期那麼長。他不知道怎樣打發這些時間，因為他沒有力氣，也不希望整天作畫。在亞爾出事之前，他天天覺得時間短得不夠用，如今這些日子卻彷彿總也過不完。

　　更糟糕的是，現在自然界的景象很少使他激動，就算在他真正開始作畫時，他也平靜得出奇，簡直就是漠不關心，過去整天時時刻刻都處於蓬勃狀態的強烈繪畫欲望離開了他。他現在是以一種緩慢從容的方式作畫的，如果到天黑時一幅也沒畫完，那似乎對他也無所謂。他也不知道自己是怎麼了，但是梵谷明確知道他害怕這樣沒有創作欲望的自己，他覺得繪畫要離開他了，而他的靈魂也會隨繪畫一起離開，而他對這一切毫無辦法。

　　嘉舍醫生是梵谷在歐韋爾唯一的朋友，嘉舍的大部分時間是在巴黎他的診室裡度過的，但是每天晚上，他都會來哈烏旅館看梵谷的畫並和梵谷談心。不過這種理智的談心在對象是梵谷時就變成了狂熱的崇拜，嘉舍醫生可以說是這個世界上最早發現梵谷非凡才華的人，他對梵谷的欣賞絕不遜於基督徒對上帝的虔誠。

　　嘉舍醫生全然沒有覺察出梵谷的不對勁，他自顧自地在梵谷窗前跪下來，從床底下拉出一疊油畫，把一幅畫著光輝燦爛黃色向日葵的畫拿到梵谷面前說：「哪怕我只畫出過像這樣的一幅畫，梵谷，我也會認為自己沒有枉活一生。我用了那麼多年去為人們解除病痛……然而，他們最終還是死去了，所以，這有什麼意義呢？但是你這些向日葵，它們將解除人們心靈的痛苦，它們將給人們帶來歡樂，世世代代，這就是為什麼你的人生是成功的。」

高更的自畫像。

梵谷〈向日葵〉最後成為他和高更友誼的象徵，也成為他一生燦爛和內心虔
　誠的象徵。人們看到向日葵，就會想起一位偉大的荷蘭畫家 —— 梵谷。

　　梵谷聽著這些話，心裡卻高興不起來，他早已不關心自己
是不是成功了，他只想著還能不能畫畫，這對他而言，就意味
著他還能不能活下去。幾天後，梵谷應嘉舍醫生的邀請為嘉舍
畫了一幅肖像。嘉舍頭戴白帽，身穿藍色長外套，襯著鈷藍色
的背景。他畫頭部時用的是很淡很輕的色調，手部也是很淺的
顏色，梵谷讓嘉舍倚著一張紅桌子，桌上放著一本黃色的書和
一枝開著的紫色花朵。畫完之後，使他感到有趣的是，這幅畫
像和他在亞爾還沒遇到高更時畫的自畫像非常相似。

　　嘉舍醫生對這幅畫像簡直喜歡得發了狂。梵谷從未聽過這
樣讚不絕口的話。嘉舍堅持要梵谷為他複製一幅，梵谷也很開

心能為別人做些事，便答應了，嘉舍醫生更是高興得無法形容。他讓梵谷一定得用他那架在頂樓上的印刷機，他還主動提出，要把梵谷所有的油畫都取來，然後免費為他製成石版畫。

等他們看完嘉舍醫生珍藏的印刷機下樓的時候，梵谷看見那幅吉留曼的裸體畫仍然被隨隨便便地扔在那裡。梵谷最不願意看到美的藝術被糟蹋，他嚴肅地說：「嘉舍醫生，我非得要你給這幅畫裝上畫框不可。你正在糟蹋一件傑作。」而此時嘉舍醫生眼裡和心裡全是梵谷和梵谷的畫，他隨口附和道：「是的，是的，我確實要給它裝上畫框。什麼時候我們能去巴黎，把你的畫取回來呢？我們可以隨便印多少石版畫，我提供材料。」

梵谷〈嘉舍醫生像〉
（*Portret van Dr. Gachet*）

　　梵谷好不容易撇開嘉舍醫生，一個人回到他住的飯店中，陷入了沉思。其實，他對大自然的愛並沒有消失，他只是不再感到狂熱撲向各處風景並把它再創造出來有什麼太大的必要了。他覺得他的生命已經耗盡了。六月分整整一個月，他僅僅畫了五張油畫。他覺得疲勞，說不出的疲勞。

　　他覺得頭腦空虛，生命的源泉已經枯涸，彷彿在過去十年裡，每一幅從他手下湧現出來，成千上百各種鉛筆或者彩色的圖畫，都帶走了他的一小部分生命。

　　可是最後，梵谷還是堅持繼續作畫，不過他清楚這只是因為自己覺得這是他欠西奧的，他該讓西奧從多年的投資中有所收益。不過，有時他在畫畫的中途，會想到西奧的房子裡已經塞滿了十輩子也賣不完的油畫，他內心就會升起一陣隱隱的反感，於是厭惡地推開他的畫架。他又陷入了焦慮，這次焦慮的不是得不到自由，而是太自由而得不到畫畫的動力。

　　另一個讓梵谷焦慮的原因是，他知道自己下一次犯病是在七月，他害怕在發病時會做出什麼失去理智的事情。

　　在離開巴黎時，他和西奧沒有明確的安排金錢，因而他對自己會收到多少錢的問題也感到不安。嘉舍醫生眼睛裡那種交替出現的悲傷和狂喜，就像是另一個精神病人，這也是梵谷的煩惱。

　　不幸的是，梵谷的擔心成真了，西奧不能再按原來的計劃給梵谷寄那麼多錢了，因為西奧的孩子生病了。而同時，古比

爾公司的董事會威脅說要把西奧趕出古比爾公司，因為他一直忙於賣印象派的畫，這讓一向盈利的巴黎分公司長期處於賠錢狀態。梵谷愁腸百轉，憂慮不安，他倒不是擔心自己，而是擔心西奧，一個又一個問題湧上他心頭。

如果西奧失業了，他會有怎樣的遭遇呢？他會不會像個要飯的那樣被趕到街頭？還有約翰娜和孩子，他們會有什麼遭遇？要是孩子死掉了怎麼辦？西奧脆弱的健康狀況是經受不了這樣的打擊的。西奧哪還有氣力為找工作四處奔波呢？梵谷在哈烏家光線黯淡的餐廳裡坐了好幾個鐘頭，這裡那種沒氣的啤酒味，和辛辣的於草味道，使他想起亞爾拉馬丁廣場（Place Lamartine）的咖啡館。他難受極了，沒錢買酒，也沒錢買顏料和畫布，但是他克制著自己，如此艱難的時刻中他絕不願意再向西奧索要任何東西。他知道被他壓抑下的東西遲早又要爆發，害怕自己在七月發病期間可能會做出不受理智控制的瘋狂舉止，為可憐的西奧增添憂慮和負擔。他滿心悲愴，覺得自己生命最好的部分已經死去了。

一片燦爛的向日葵

　　已經好幾天過去了，梵谷呆呆地躺在黑暗的房間中，他自言自語著：「假使西奧沒有失業，仍能一個月寄給我一百五十個法郎，我又將拿我的生命怎麼辦呢？這幾年，我之所以在痛苦中堅持活下來，是因為我必須要畫，因為我必須把在我內心燃燒的東西表達出來。但是現在已經沒有什麼東西在我心中燃燒了，我只剩下一個空殼。難道我得像精神病院裡那些可憐人一樣呆板單調地生活下去，等待一件偶然發生的事情把我從這個世界上除掉嗎？」

　　想完這種可能性，他又轉向另一個極端，為西奧、約翰娜和孩子擔憂：「假如我的體力和精神恢復、又想畫畫了，在西奧需要用錢養約翰娜和小傢伙的情況下，我怎麼能繼續從他那裡要錢呢？他不該在我身上花錢，他得用那筆錢把一家人送到鄉村，在鄉村他們的身體才能健壯起來。他已經背負了我漫長的十年時光，還不夠嗎？我難道不應該離開，從而給和自己同名的小梵谷一個機會嗎？我已經說完了我的話，現在應該輪到小傢伙了。」

　　但是梵谷再怎麼想，現實就是這兩種可能性的最差的結合，那就是他還是沒有畫畫的渴望，而西奧也還是沒有錢供養家庭。其實這樣便簡單了，梵谷想著，他應該離去了，所有的現實都在反覆證明這一點。他被自己想要自殺的想法嚇了一

跳，不敢輕舉妄動，因為他還有一絲理智，知道自己進入了發病週期。前三天平靜地過去，他盡量躺在床上不動。

第四天下午，他便到嘉舍家去了。嘉舍醫生在起居室，梵谷走到樓梯前時，他發現吉留曼那幅未裝畫框的女裸體畫還在他腳底下。梵谷把這幅畫拿起來，兇狠地對嘉舍醫生大喊：「我說過你該幫它裝上畫框！」嘉舍醫生吃驚地看著他，但並未在意，他回答：「我知道，梵谷，下星期我就去訂製一個細木框。」

梵谷卻不再接受這種拖延，他幾乎是吼起來：「這幅畫必須現在就裝上畫框！今天！現在！立刻！」而這還是沒有引起嘉舍醫生的警覺：「哎呀，梵谷，你別這樣激動。」梵谷怒目注視了這位醫生好一會兒，威脅地朝他邁近一步，然後把手放進外衣口袋。嘉舍醫生看見梵谷正握著一把左輪手槍隔著外衣指著他。

「梵谷！」嘉舍醫生驚叫一聲。梵谷哆嗦了一下，像突然醒過來了似的，這是幫助他印刷、宣傳畫作的恩人啊！

嘉舍醫生憂傷的眼睛注視著失態的梵谷，滿是憐憫與無奈。

在嘉舍醫生不含怨恨、反倒是悲天憫人的目光的注視下，梵谷猶如突然被折斷的琴弦，啞然失聲，他垂下眼睛，把手從口袋裡拿出來，跑出了這幢房子。

第二天，他拿上畫架和畫布，沿那條通往車站的長長道路走著，經過天主教堂爬到山上。他在墓園對面黃色的麥田裡坐

下來，大約在中午，火熱的太陽晒到他頭頂時，天空突然出現一大片黑色烏鴉。它們占據天空，遮蔽了太陽，用厚厚的夜幕把梵谷蓋住，黑暗順著他的頭髮、他的眼睛、他的鼻子和他的嘴灑下來，他被湮沒在拍打著的翅膀聚積而成，一團不透氣的黑色濃雲中。

梵谷繼續畫著，他畫了黃色麥田上的成群黑鴉。他不知道自己畫了多久，但是當他明白自己已經畫完時，他在畫布的角上寫了麥田群鴉幾個字，然後背起畫架和油畫回到哈烏旅館，撲倒在床上，睡著了。那就是梵谷生命尾聲的畫作，許多看過這幅畫的人都說畫面揭示著死亡的來臨。

過幾天下午梵谷又出去了，不過為了避開認識的人和嘉舍醫生，他是從廣場的另一邊出去的，他不想讓別人再找到他、救活他，然後再打擾他心愛的西奧。他經過那邊的大別墅上了山。一個農民看見他時，他正坐在一棵樹上。

梵谷在痛苦地喃喃自語：「這不可能！這不可能！」過了一會兒，他從樹上下來，在別墅後面的耕地中走著。這一次崩潰該是結束的時候了。當初在亞爾最早的那次他就該明白這一點了，然而他一直未能做到徹底結束。

他腦海中浮現了他短暫的一生，他想到了父親、母親，他珍愛的歐珍妮、克萊西娜和瑪格，他懷念那些朋友，仁慈的皮特森牧師，幫助過他的莫夫表哥和韋森布魯赫，還有巴黎的所有畫家朋友們，圖魯斯又被關進了精神病院，並且死期將臨，

喬治‧秀拉由於勞累過度而在三十一歲就夭折了，還有保羅‧高更，一個流落在布列塔尼的乞丐，最後是他的好弟弟西奧，這個曾經為他經受了長久的痛苦，然而卻一直愛著他，在迄今所有兄弟之中最好、最親愛的弟弟。

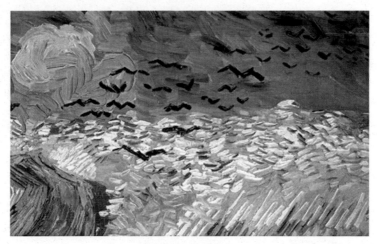

梵谷〈麥田群鴉〉
（*Wheatfield with Crows*）

　　然而，語言卻從來不是他的表達方式。他應當把告別畫出來，可惜人是無法把告別畫出來的。三十七歲的梵谷抬起頭，仰面對著太陽，他把左輪手槍壓在自己的胸部，扣動扳機。他倒了下去，把臉埋在田野上肥沃而散發著刺鼻氣味的泥土之中，感到自己也正迅速還原回泥土，返回大地母親的懷抱中。

　　第二天早上西奧來到古比爾時，嘉舍的電報正等著他。

　　他趕上了第一班車，接著匆匆乘馬車直奔歐韋爾。在嘉舍

絕不放棄的努力之下找到梵谷，梵谷只剩下最後一口氣，這個鋼鐵一樣的男人在中槍之後還沒有死，就像是戀戀不捨地在等著一個多年的願望實現。

看到西奧的那一剎那，梵谷絕望的眼神亮了起來：「啊，西奧。」隨之而來的是深深的自責，他說：「他們還是告訴了你，我還是打擾了你。」西奧在床邊跪下來，像抱著一個很小的孩子一樣把梵谷抱在懷裡。兩個人都再也說不出話來。

嘉舍醫生進來時，西奧把嘉舍帶到外面的走廊，用眼神詢問著什麼。嘉舍傷心地搖搖頭，他說：「沒有希望了，我的朋友。我不能動手術取子彈，因為他的身體太弱了。如果他不是像鐵打一般堅強，他本來會死在田野上的。」

整整一天，西奧守在床邊，握著梵谷的手。夜晚來臨，房間裡只剩下他們兩人。他們開始輕輕地談起他們在津德爾特的童年，從雷斯威克的那個磨坊到溪邊的小路，從高高的麥子到津德爾特家中廚房後面的花園……

歐韋爾夜晚的深深寧靜降臨到這個房間。凌晨一點鐘剛過，梵谷微微轉了一下頭，喃喃地說：「我現在能死就好了，西奧。」過了幾分鐘，他閉上了眼睛。西奧感覺出他的哥哥離開了他，永遠地離開了。梵谷死在西奧的懷裡，眼裡全是幸福。在梵谷自殺後，人們在梵谷身上發現了一封信，梵谷寫道：「親愛的弟弟，謝謝你寄來的貼心的信和五十法郎。想寫的事情本來很多，可是我想沒有用了，聽說你的家人平安，我就放心

了。生活順利，比什麼都好……你過去在許多幅畫上一直是與我交流的夥伴……說到我的事業，我為它豁出了我的生命，因為它，我的理智已近乎崩潰……但你不是我所知的那類商人，我想你依然站在人性的一邊，既然如此，你還指望什麼呢？」

巴黎的唐吉老爹等人從巴黎趕來參加了葬禮。哈烏旅館關了門，百葉窗也都放了下來。一匹黑馬拉著一輛小小的黑色靈車等候在門外。西奧和嘉舍搬來了梵谷裝裱好的畫，把它們掛在靈堂的牆上，黑白色的房間立刻充滿了光鮮亮麗的色彩。

整個房間陷入了死一般的沉寂，只有嘉舍還能講話，他說：「我們不要絕望，梵谷的朋友們。梵谷沒有死，他永遠不會死。他的愛、他的才華、他所創造的非凡的美，將千古長存並為這個世界增添光彩。我禁不住時時要看他的畫，每看一次，我都會發現其中新的信念和人生的新意義。他是一位巨人……一位偉大的畫家……一位偉大的哲學家。為了他所熱愛的藝術，他獻出了自己的生命。」

西奧想向嘉舍表示感謝，可是淚水使他哽咽，他說不下去了。第二天，人們看見一個神態憂傷的老先生在梵谷的墳墓邊上忙上忙下，他在四周種滿了向日葵，以紀念這位賦予向日葵不朽生命的偉大畫家，這個老頭就是陪伴梵谷走過最後日子的嘉舍醫生。幾天後，西奧回到了家裡，梵谷的逝世使他日日夜夜沉浸在無法減輕的巨大哀痛之中，在這樣的重壓下他的精神也崩潰了。

　　約翰娜把西奧送到烏得勒支的療養院，那是當初瑪格為梵谷崩潰後待過的地方。六個月後，幾乎就在梵谷去世的同一個日子，西奧也隨梵谷離世了，他被臨時葬在烏得勒支。善良的約翰娜深知梵谷對於西奧的意義，她把西奧的靈柩遷到了歐韋爾，葬在梵谷的墓旁。當歐韋爾的炎炎烈日照射到這座麥田之中的小小墓園時，文生‧梵谷和西奧‧梵谷這一對兄弟在繁茂的向日葵遮蔽下安然長眠了。

　　梵谷去世後，人們在他的棺槨上獻上向日葵。他在歐韋爾的墓地，也經常有人獻上向日葵花。人們懷念畫了向日葵的這個畫家，他的精神，也被人們視為向日葵精神。

　　此後，西奧的妻子約翰娜把梵谷的畫拿去展出，大家都沒想到，梵谷畢生開畫展的夢想真正是由西奧的妻子實現的，從此梵谷的名望越來越大。她還整理了梵谷堆積如山的油畫和素描，以及他寫給西奧的幾百封信，她將這些書信集出版了，梵谷的一生漸漸被全世界的人所知曉。約翰娜一直在替西奧做著讓梵谷發光的工作，直到她死去。

　　可是西奧一家人為梵谷做的努力並沒有停止。在小梵谷長大以後，他努力著，讓荷蘭政府修建了阿姆斯特丹國立梵谷美術館，永久珍藏梵谷的作品和書信，這也是現在收藏梵谷作品最多的藝術館。到了今天，梵谷已成為舉世聞名的後印象派藝術大師，而他在歐韋爾畫的〈嘉舍醫生像〉，仍保持著世界藝術品拍賣的最高紀錄 —— 8250 萬美元。

　　也許生活總是充滿了遺憾和不公，但是另一件值得讓西奧和梵谷欣慰的事是，他們的母親活到了梵谷成名的那一天，見證了他們倆燦爛的一生。

第 8 章　生命的尾聲

附錄　梵谷年表

1853 年 3 月 30 日生於荷蘭南部北布拉邦省的格魯特·津德爾特，是荷蘭新教牧師西奧多魯斯·梵谷（1822 —— 1885）和安娜·科內莉亞·卡本圖斯（1819 —— 1907）的長子。

1855 年 2 月 17 日，妹妹安娜·科內莉亞·梵谷誕生。

1857 年 5 月 1 日，梵谷一生的知己、他的弟弟西奧誕生。

1859 年 3 月 16 日，妹妹伊麗莎白·梵谷誕生。

1861 年梵谷畫了人生第一幅素描 —— 〈 貓 〉，但在母親的誇獎中梵谷親手撕毀了。

1862 年 3 月 16 日，妹妹威廉敏娜·梵谷誕生。

1866 年於澤芬貝亨寄宿學校創作最早的圖畫。

1866 年離開津德爾特的澤芬貝亨寄宿學校，同年進入蒂爾堡的文法學校。

1867 年 5 月 17 日，弟弟柯尼利斯·梵谷誕生。

1868 年 3 月離開蒂爾堡文法學校。

1869 年 3 月進入古比爾藝術公司海牙分店當店員，後又去布魯塞爾分店工作。

1871 年舉家遷往赫爾瓦爾特（Helvoirt）。

1872 年開始與西奧通信，後者在上學。

1873 年 5 月，梵谷遷往倫敦分店，愛上了房東女兒歐珍妮。6 月，西奧進入古比爾公司布魯塞爾分店工作。

1874 年向歐珍妮求婚失敗，回荷蘭。10 月至 12 月在巴黎古比爾總公司，後返倫敦。

1875 年 5 月，被調往巴黎古比爾公司，熱衷於神祕主義和宗教。10 月，其父母遷往埃頓。

附錄

1876 年 3 月被古比爾公司解僱；得到根據米勒〈晚禱〉（*L'Angélus*）刻制的版畫。4 月在英國拉姆斯蓋特當教師，後又在艾瑟沃斯當助理牧師。12 月返埃頓。

1877 年 1 月至 4 月在多德勒克書店任職，5 月赴阿姆斯特丹，和叔叔同住，為投考神學院積極攻讀。

1878 年 7 月，放棄在阿姆斯特丹的學習，在埃頓作短期逗留後，於 8 月入布魯塞爾在福音傳道學校進行為期三個月的學習，但未能取得牧師的任命，赴蒙斯附近的博里納日礦區，作非正式傳教。

1879 年由於工作過於熱情，被教會解僱，這段悲慘的經歷給他打上了印記，後開始了流浪生活；閱讀狄更斯、史托夫人（Harriet Beecher Stowe）、雨果、莎士比亞和米什萊（Jules Michelet）的著作；推崇夏爾·德·格魯（Charles de Groux）、林布蘭、巴比松畫派和海牙畫派的藝術；由於貧困失望，對生活失去信心，開始畫素描。

1880 年與家庭日益疏遠的時期，住在礦工家，開始走上創作的道路；臨摹米勒的作品。

1881 年埃頓時期（1881 年 4 月 12 日——1881 年 12 月 30 日）：4 月，去埃頓與父母同住；12 月與家庭發生齟齬，離家赴海牙。

1882 年海牙時期（1881 年 12 月 31 日——1883 年 9 月 12 日）：跟表姐夫安東·莫夫學畫；開始與懷孕的、被遺棄的克萊西娜（又被稱作「西恩」）·瑪麗亞·霍爾尼克同居，並因此與莫夫決裂。

1883 年紐南時期（1883 年 9 月——1885 年 11 月 27 日）：梵谷 12 月回到荷蘭南部的紐南，起初與父母同住，後來離家獨住。

1884 年畫水彩和「織工」習作；與父親關係緊張；與鄰居之女瑪格戀愛，以不幸結局告終。

1885 年，為〈吃馬鈴薯的人〉繪製了約五十幅農民頭像；3 月 26 日父親驟然去世，被埃米爾·左拉之《萌芽》及其他現實主義作家的作品深深打動。

1886 年巴黎時期（1886 年 3 月——1888 年 2 月 20 日）：2 月底去巴黎，與西奧同住；認識埃米爾·貝爾納（Émile Bernard）、高更及其他印

象派畫家；發現了「光明的繪畫」；第八次也是最後一次印象派美術展舉行，會上展出秀拉的〈大傑特島的星期日下午〉（*Un dimanche après-midi à l'Île de la Grande Jatte*）；梵谷採用了新的點彩技法。

1887 年由於與不斷發展的當代法國藝術運動接近，梵谷的調色盤變得愈來愈明亮；在平價咖啡廳牆上展出自己的作品；與畢沙羅、竇加、秀拉、塞尚相識並交往；開始繪製向日葵系列。

1888 年亞爾時期（1888 年 2 月 21 日 —— 1889 年 5 月 3 日）：2 月赴普羅旺斯亞爾，住在加爾旅店；5 月遷入拉馬丁廣場上的「黃房子」；10 月 20 日高更來與他同住；12 月 23 日在精神崩潰中割下一隻耳朵；高更返巴黎。由於西奧的幫助，梵谷的三幅油畫和幾幅素描得以在獨立沙龍展出。

1889 年聖雷米時期（1889 年 5 月 3 日 —— 1890 年 5 月 16 日）：4 月 17 日，西奧結婚；5 月，梵谷自願進聖雷米精神病院；在住院後一個月，創作了他最著名的油畫之一〈星夜〉。

1890 年歐韋爾時期（1890 年 5 月 21 日 —— 1890 年 7 月 29 日）：臨摹林布蘭等人的作品；1 月 31 日，西奧得子；在布魯塞爾的「二十人展覽會」上，梵谷的〈紅葡萄園〉得以出售，這是他在世時得以出售的唯一的一幅作品；5 月出院，途經巴黎，稍事休息後遷居歐韋爾，接受嘉舍醫生監護；6 月創作〈嘉舍醫生像〉；7 月，去巴黎探望西奧一家，回歐韋爾後，創作〈歐韋爾市政廳〉（*The Town Hall at Auvers*）。他最後的一幅油畫是〈麥田群鴉〉。7 月 27 日舊病復發，開槍自殺，於 29 日凌晨 1 時許，在西奧和嘉舍醫生的守護下停止呼吸。

電子書購買

國家圖書館出版品預行編目資料

表現主義先驅梵谷：〈星夜〉、〈麥田群鴉〉、〈向日葵〉以猙獰的垂死姿態，怒張著委靡凋零的花瓣，對抗這過度明亮的世界 / 馬文佳，林錡，音渭編著 . -- 第一版 . -- 臺北市：崧燁文化事業有限公司 , 2022.09
　面；　公分
POD 版
ISBN 978-626-332-650-7(平裝)
1.CST: 梵谷 (Van Gogh, Vincent, 1853-1890)
2.CST: 畫家 3.CST: 傳記 4.CST: 荷蘭
　940.99472　　　　111012279

表現主義先驅梵谷：〈星夜〉、〈麥田群鴉〉、〈向日葵〉以猙獰的垂死姿態，怒張著委靡凋零的花瓣，對抗這過度明亮的世界

臉書

編　　　著：馬文佳，林錡，音渭
發 行 人：黃振庭
出 版 者：崧燁文化事業有限公司
發 行 者：崧燁文化事業有限公司
E - m a i l：sonbookservice@gmail.com
粉 絲 頁：https://www.facebook.com/sonbookss/
網　　　址：https://sonbook.net/
地　　　址：台北市中正區重慶南路一段六十一號八樓 815 室
Rm. 815, 8F., No.61, Sec. 1, Chongqing S. Rd., Zhongzheng Dist., Taipei City 100, Taiwan
電　　　話：(02) 2370-3310　　　傳　　　真：(02) 2388-1990
印　　　刷：京峯彩色印刷有限公司（京峰數位）
律師顧問：廣華律師事務所 張珮琦律師

定　　　價：260 元
發行日期：2022 年 09 月第一版
◎本書以 POD 印製